作者序　　Foreword

U0079656

從事美勞手工卡片的創作以來，我曾接觸過許多不同的手藝，但最吸引我的還是"造型打孔器"，因為它變化無窮，只需要幾個簡單的圖案，就能創造出令人讚嘆的作品。

　　本書內容相當豐富，不但有簡易人偶、人偶服裝、人偶髮型、表情，以及花朵與平面或立體卡片的搭配與應用，更包含了娃娃屋與立體花卉的製作。

　　最後，感謝大樹林出版社給予機會，讓本書得以順利出版，也感謝淑琬、美玲全程參與，以及黎明、妙如和玉珍、ALI美勞、美日企業提供作品欣賞。希望大家都能在打孔器的世界裡，找到屬於自己心中的一座樂園，進而激盪出與眾不同的創作靈感，一同為打孔器尋找更多的可能性。

陳誼真

Contents 目錄

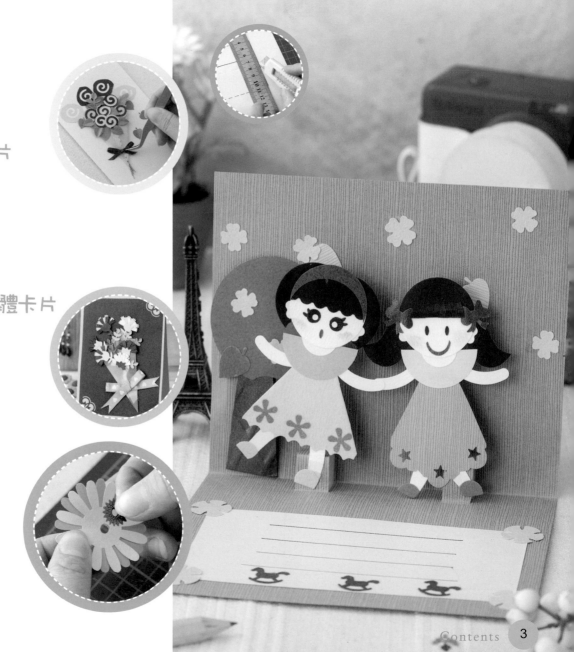

Tools & Materials
使用工具與材料

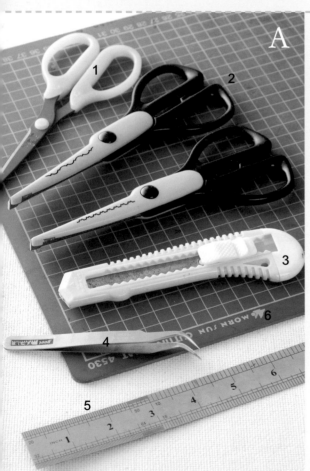

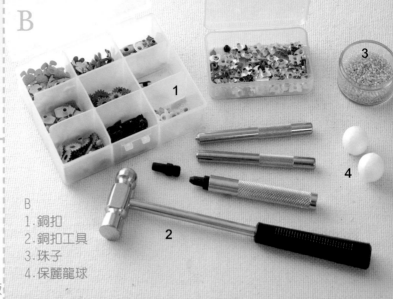

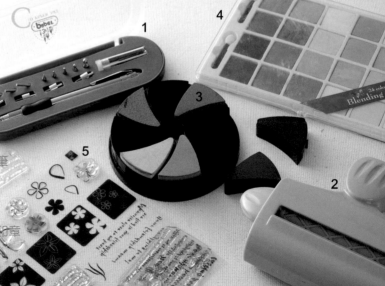

A
1. 剪刀
2. 造型剪刀
3. 美工刀
4. 鑷子
5. 尺
6. 綠色切割板

B
1. 銅扣
2. 銅扣工具
3. 珠子
4. 保麗龍球

C
1. 多功能壓凸筆
2. 捲紙器
3. 印台
4. 粉彩盒
5. 更換式水晶印章

Tools & Materials
使用工具與材料

D
1. 後壓超大、中、小、迷你打孔器
2. 後壓花邊打孔器
3. 更換式上壓花邊打孔器
4. 更換6IN1打孔器
5. 更換26IN1打孔器
6. 上壓打孔器

E
1. 0.35黑色簽字筆
2. 黏土
3. 麻線
4. 綠色鐵絲
5. 白膠
6. 雙面膠帶
7. 雙面泡棉膠
8. 果凍貼紙
9. 小花盆
10. 中國結繩
11. 銅線
12. 緞帶

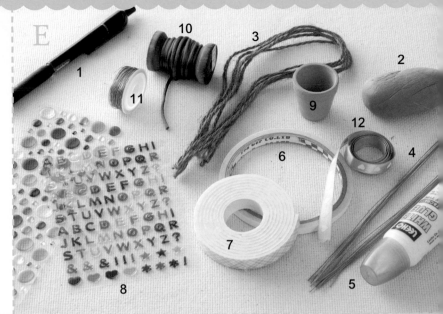

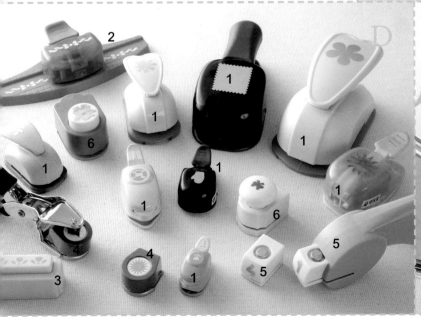

F
1. 美術紙
2. 無酸襯紙
3. 包裝紙

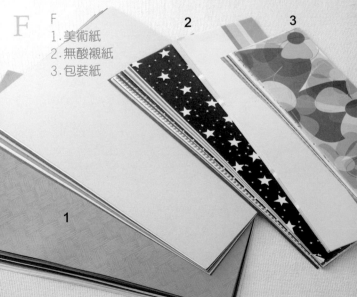

基本技巧

打孔器的使用方法*

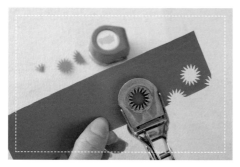

打孔時建議把打孔器倒過來使用，方便看到紙張與更容易施力。

★**小訣竅：黏貼圖案時建議使用鑷子輔助，可以讓作品更乾淨。**

花邊打孔器的使用方法*

1　將花邊打孔器倒過來使用，再按壓打孔器，即可得一花邊圖案。

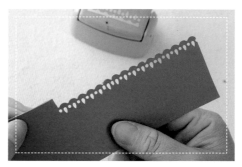

2　連接步驟1的最後一個花樣，再按壓打孔器，即可得一連續圖案的花邊。

捲紙器的使用方法*

1　把紙張放進捲紙器開口處。

2　轉動轉軸直至紙張通過即可。

3　完成示意圖。

銅扣的使用方法*

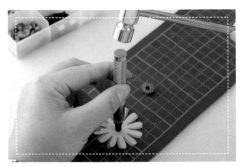

1 用打孔圓釘在花朵的中央打洞。

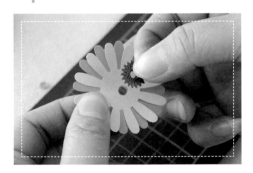

2 放入銅扣。

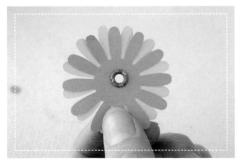

3 翻至背面，利用圓釘固定後敲平即完成。

立體卡片 基本示範

A、元氣卡　尺寸：11.4×16.2cm　粉色
B、郊遊卡　尺寸：12.5×20cm　桃紅色

→ 線稿見P.71

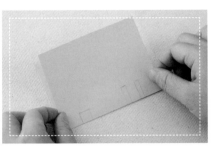

1 將紙張對折。

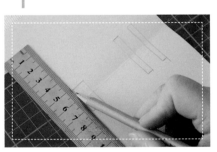

2 利用壓凸筆或鉛筆畫出裁切線。

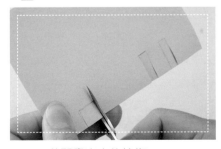

3 剪開畫出來的線條。

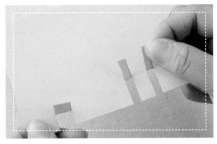

4 將步驟3的線條折起來。

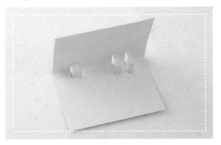

5 如圖立起來，元氣卡即完成。

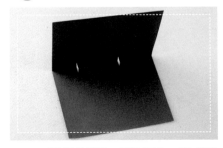

6 重複步驟1～5的作法，完成郊遊卡。

How To Do.....

C、浴缸 → 線稿見P.72
尺寸：14.5×20.6cm

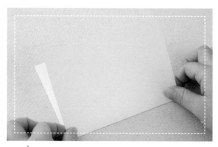

1 同A卡片步驟1、2的作法。

2 用美工刀割開左右二邊的線條。

3 再用美工刀割出裡面的小框。

4 如圖即完成（實線－裁線；虛線－折線）。

D、驚喜盒卡 → 線稿見P.72
尺寸：13.8×20.9cm

1 在卡片14cm的地方折起來，再利用壓凸筆或鉛筆畫出裁切線。

2 用美工刀割出裁切線後，將盒子立起來。

3　再將盒蓋往左邊折。

4　如圖即完成。

→ 線稿見P.73

E、桌子　尺寸：14.1×19cm

1　將卡片對折。

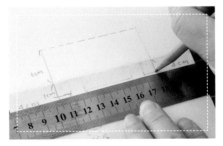

2　利用壓凸筆或鉛筆畫出裁切線。
（桌腳尺寸3×1cm、桌面4×7cm）

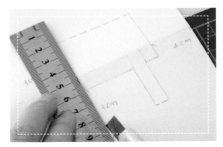

3　用美工刀割出裁切線來。

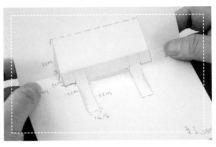

4　切割完成示意圖。

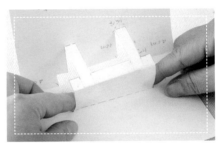

5　將桌面和桌腳立起來。

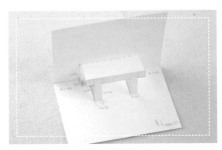

6　如圖即完成。

F、聖誕樹　尺寸：16.4×14cm　→ 線稿見P.73

G、立體花屋　→ 線稿見P.73
尺寸：12.5×11.4cm

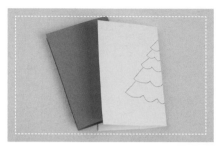

1 將卡片和線稿分別對折。

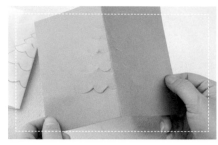

4 完成聖誕樹的剪裁。

1 將卡片對折。

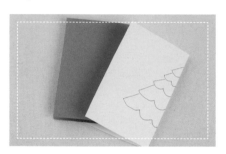

2 將線稿套入卡片的外面。

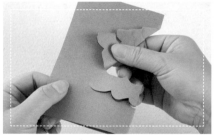

5 將步驟4折起來。

2 打開卡片，在卡片的正面利用
雙面膠帶畫出半圓。

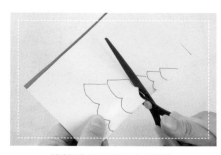

3 依線稿的圖案加以剪裁。

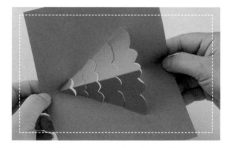

6 在綠色卡紙的上下兩端加壓，
使聖誕樹站起來即完成。

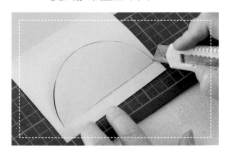

3 用美工刀在距離卡片下擺約
2cm處割出半圓，但不割斷。

4 卡片內頁也依步驟3的作法割出一個切口來。

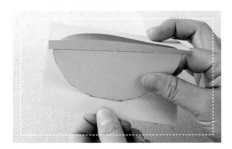

5 將步驟3插入步驟4中。

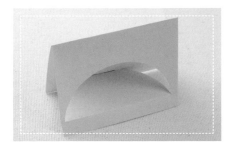

6 如圖即完成。

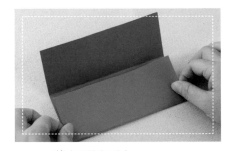

1 將卡紙折三折。

2 在卡紙第2與第3折處利用壓凸筆或鉛筆畫出裁切線。

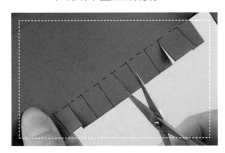

3 剪出6個格子，寬度由左向右分別為0.5、1、1.2、1.4、1.5、1.5cm，高度則為3cm。

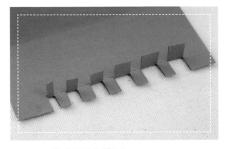

4 將步驟3折起來。

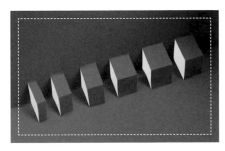

5 如圖立起來即完成。

{各種表情}

不論是臉形、眼睛，
甚至是嘴巴等，
都可以用圓形來加以變化，
只要發揮一點想像力，
就能做出各種豐富的表情哦！

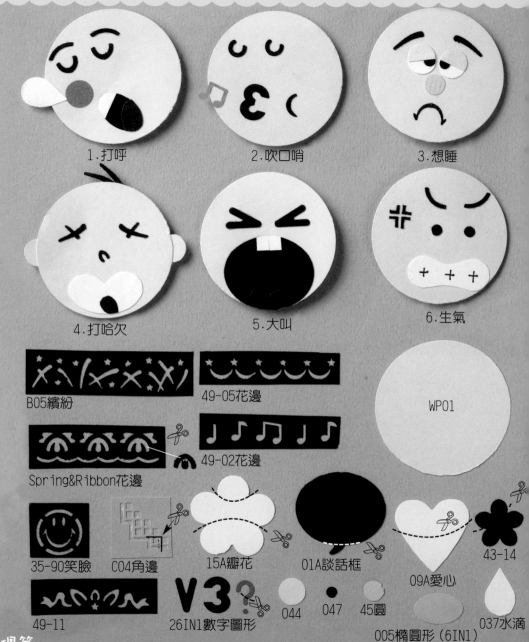

1.打呼　　2.吹口哨　　3.想睡

4.打哈欠　　5.大叫　　6.生氣

B05繽紛

49-05花邊

49-02花邊

Spring&Ribbon花邊

WP01

35-90笑臉　C04角邊　　15A瓣花　　01A談話框

09A愛心

43-14

49-11

26IN1數字圖形

044　047　45圓

005橢圓形（6IN1）

037水滴

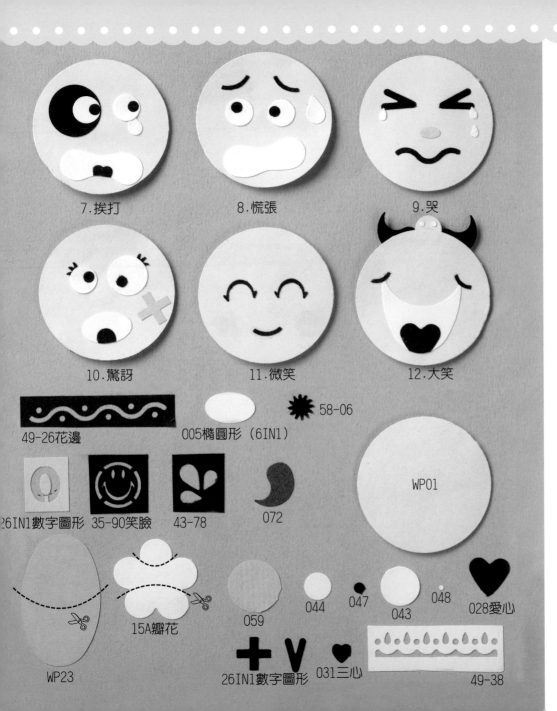

7.挨打　　　　　8.慌張　　　　　9.哭

10.驚訝　　　　　11.微笑　　　　　12.大笑

49-26花邊

005橢圓形（6IN1）

58-06

26IN1數字圖形　35-90笑臉　43-78

072

WP01

WP23

15A瓣花

059

044　047　043　048　028愛心

＋∨　031三心

26IN1數字圖形

49-38

How To Do...

除了圓形之外，
花邊也不再單純運用於花邊上。
你可以將打花邊掉下來的紙片，
拿來裝飾人偶，
使表情更加活潑生動。

｛髮型｝

本篇應用了小型打孔器中的小花、小草，
你一定想不到原來小草也可以變化成頭髮吧！
另外捲髮的造型，
則是用 "花邊剪刀" 剪下來的。

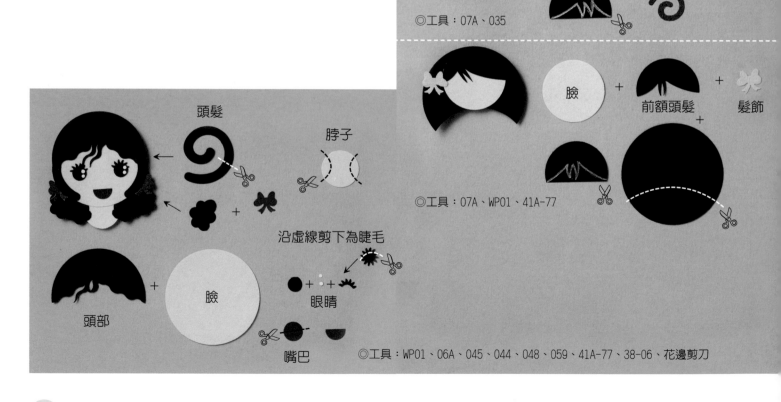

頭髮

臉 + + ↑重

髮飾

◎工具：07A、035

臉 + +

前額頭髮 髮飾

+

◎工具：07A、WP01、41A-77

頭髮

脖子

+

沿虛線剪下為睫毛

頭部 + 臉

眼睛

嘴巴

◎工具：WP01、06A、045、044、048、059、41A-77、38-06、花邊剪刀

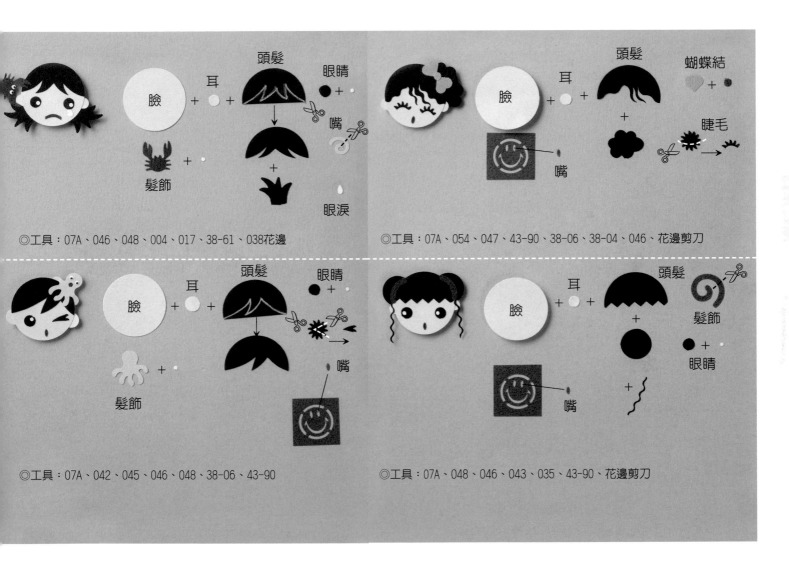

臉 ＋ 耳 ＋ 頭髮 ＋ 眼睛

髮飾 ＋ 嘴

眼淚

◎工具：07A、046、048、004、017、38-61、038花邊

臉 ＋ 耳 ＋ 頭髮 ＋ 蝴蝶結

嘴 睫毛

◎工具：07A、054、047、43-90、38-06、38-04、046、花邊剪刀

臉 ＋ 耳 ＋ 頭髮 ＋ 眼睛

髮飾 嘴

◎工具：07A、042、045、046、048、38-06、43-90

臉 ＋ 耳 ＋ 頭髮 ＋ 髮飾 ＋ 眼睛

嘴

◎工具：07A、048、046、043、035、43-90、花邊剪刀

How To Do...

髮型的變化有許多種，
如捲髮、直髮、馬尾……等，
只要多去觀察
生活週遭的人事物，
再加上自己一點點的巧思，
馬上又能再做出令人
會心一笑的造型。

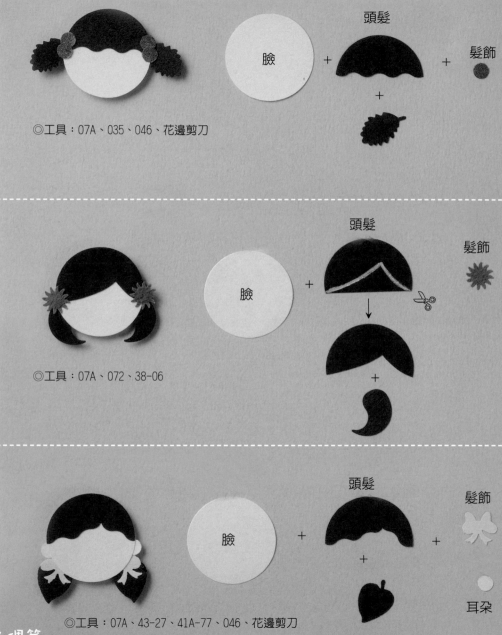

◎工具：07A、035、046、花邊剪刀

◎工具：07A、072、38-06

◎工具：07A、43-27、41A-77、046、花邊剪刀

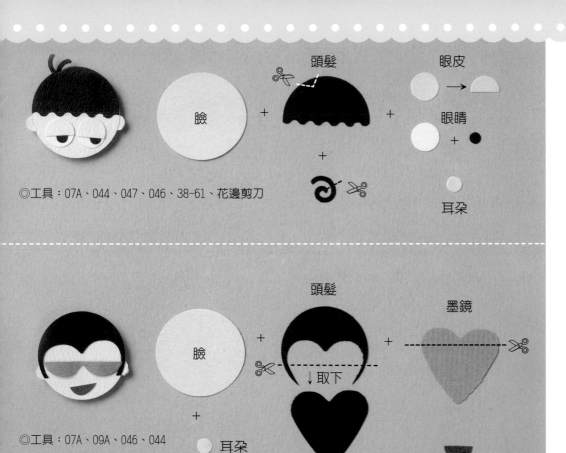

頭髮

眼皮

臉 +

眼睛 +

+

耳朵

◎工具：07A、044、047、046、38-61、花邊剪刀

頭髮

墨鏡

臉 +

+

↓取下

+

耳朵

嘴

◎工具：07A、09A、046、044

頭髮

墨鏡

臉 +

+

耳朵 + 嘴

◎工具：07A、023、046、048、057

How To Do...

可依角色來挑選適合的髮型，
如女孩可以綁馬尾或紮辮子；
男孩則可以剪平頭
或運用瀏海的變化，
來增加豐富性……等。

How To Do...

一般而言，
女孩的髮型比男孩更具變化，
除了以髮型本身的造型
來取勝之外，
也可以透過髮飾的運用
來加強可看性。

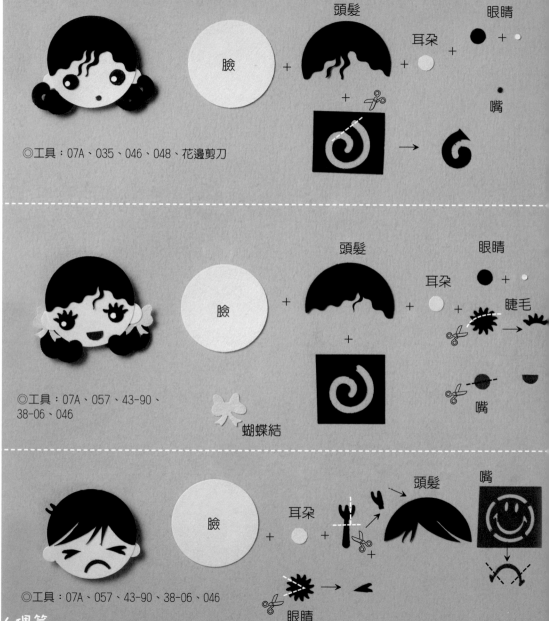

◎工具：07A、035、046、048、花邊剪刀

◎工具：07A、057、43-90、
38-06、046

◎工具：07A、057、43-90、38-06、046

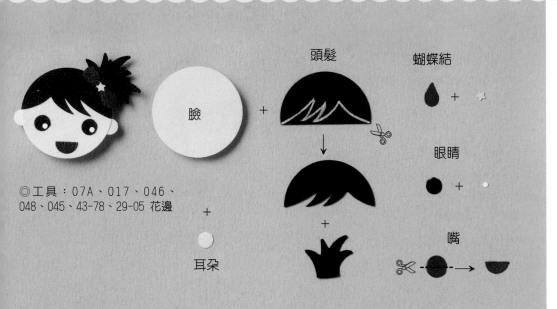

頭髮

蝴蝶結

臉 +

◎工具：07A、017、046、048、045、43-78、29-05 花邊

+

耳朵

眼睛

嘴

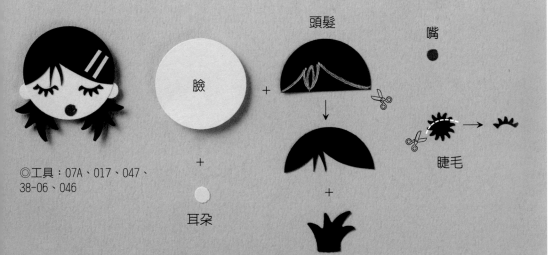

頭髮

嘴

臉 +

◎工具：07A、017、047、38-06、046

+

耳朵

睫毛

How To Do...

在製作髮型時，
別忘了也要注意表情的搭配哦！
如此一來，
才會顯得有整體感。

{可愛人偶}

學習了前面的各種表情與髮型，
是不是很想動手製作出
一個個造型十足的人偶呢！
快跟著本篇一起來應用吧！

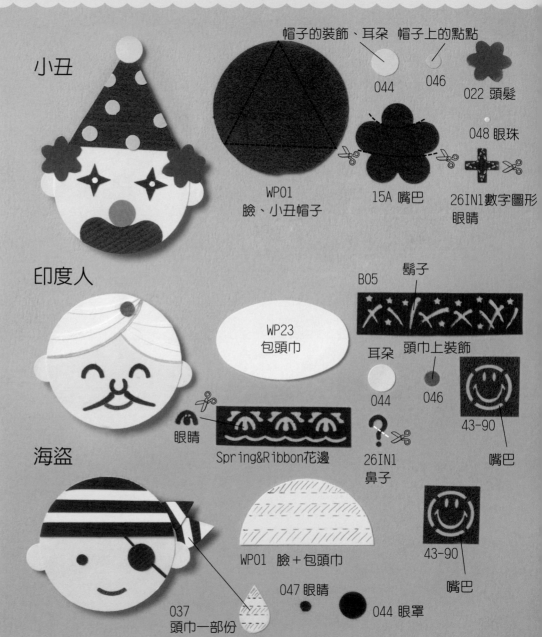

小丑

帽子的裝飾、耳朵　帽子上的點點

044
046

022 頭髮

WP01
臉、小丑帽子

15A 嘴巴

048 眼珠

26IN1數字圖形
眼睛

印度人

B05
鬍子

WP23
包頭巾

耳朵

頭巾上裝飾

044
046

43-90

眼睛

Spring&Ribbon花邊

26IN1
鼻子

嘴巴

海盜

WP01　臉＋包頭巾

43-90

嘴巴

047 眼睛

037
頭巾一部份

044 眼罩

女孩

頭髮＋臉
WP01

頭髮
09A

嘴巴
43-90
眉毛

49-06 髮飾

044
耳朵

045
眼睛

046
耳環

048
眼白

頭髮＋臉
WP01

眼睛
43-90

頭髮
059

帽子
15A

Spring&Ribbon花邊
睫毛

耳環
046

044
耳朵、嘴巴

眉毛
43-90
WP01 頭髮＋臉

辮子下方的頭髮
043

B05 髮夾

044
耳朵
嘴巴

045
眼睛

048
眼白

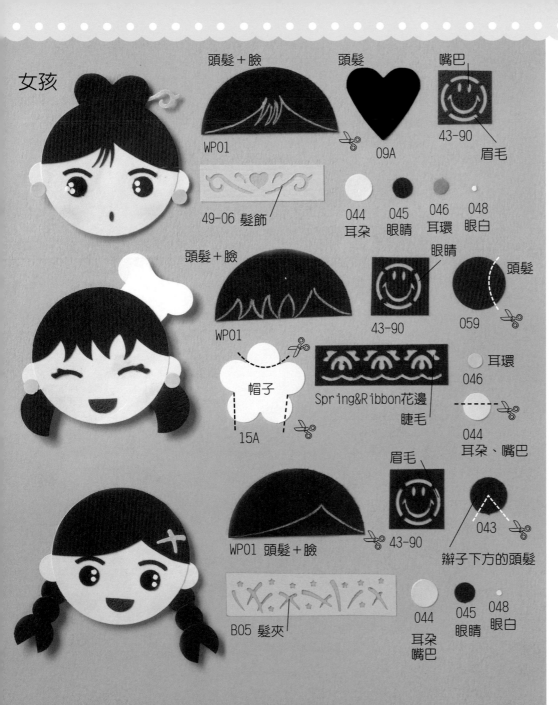

How To Do...

只要掌握住每個人偶特色，
就不難用打孔器表現出來。

老爺爺與老婆婆

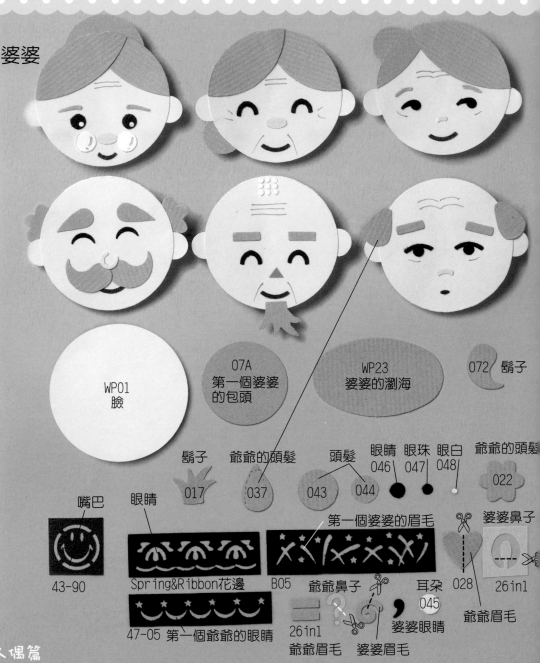

How To Do...

製作老爺爺與老婆婆時，
要特別注意臉部的表情，
才能賦予和藹慈祥的面貌。

WP01
臉

07A
第一個婆婆
的包頭

WP23
婆婆的瀏海

072 鬍子

鬍子
017

爺爺的頭髮
037

頭髮
043 044

眼睛
046

眼珠
047

眼白
048

爺爺的頭髮
022

嘴巴
43-90

眼睛

第一個婆婆的眉毛

Spring&Ribbon花邊 B05

爺爺鼻子

耳朵
045

婆婆鼻子
26in1

爺爺眉毛
028

47-05 第一個爺爺的眼睛 26in1 婆婆眼睛

爺爺眉毛 婆婆眉毛

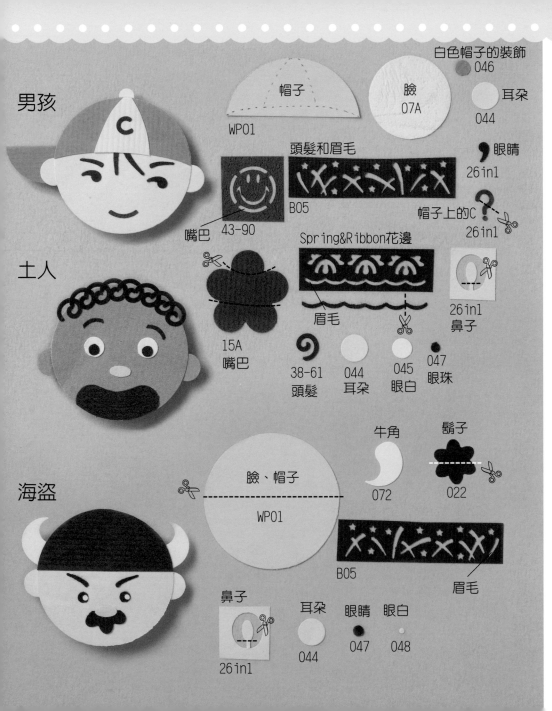

男孩

白色帽子的裝飾
046

帽子
WP01

臉
07A

耳朵
044

頭髮和眉毛
B05

眼睛
26in1

嘴巴 43-90

帽子上的C
26in1

土人

Spring&Ribbon花邊

眉毛

鼻子
26in1

15A
嘴巴

38-61
頭髮

044
耳朵

045
眼白

047
眼珠

海盜

牛角
072

鬍子
022

臉、帽子
WP01

B05

眉毛

鼻子
26in1

耳朵
044

眼睛
047

眼白
048

膚色的變化，
也能為整體角色加分，
如圖中的土人，
選用了較深的膚色，
看起來是不是也更加活潑呢！

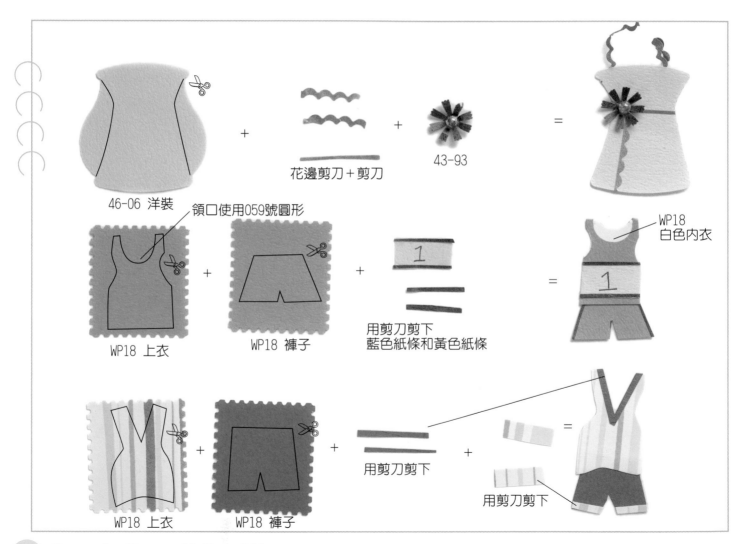

46-06 洋裝

花邊剪刀＋剪刀

43-93

領口使用059號圓形

WP18 上衣

WP18 褲子

用剪刀剪下
藍色紙條和黃色紙條

WP18
白色內衣

1

WP18 上衣

WP18 褲子

用剪刀剪下

用剪刀剪下

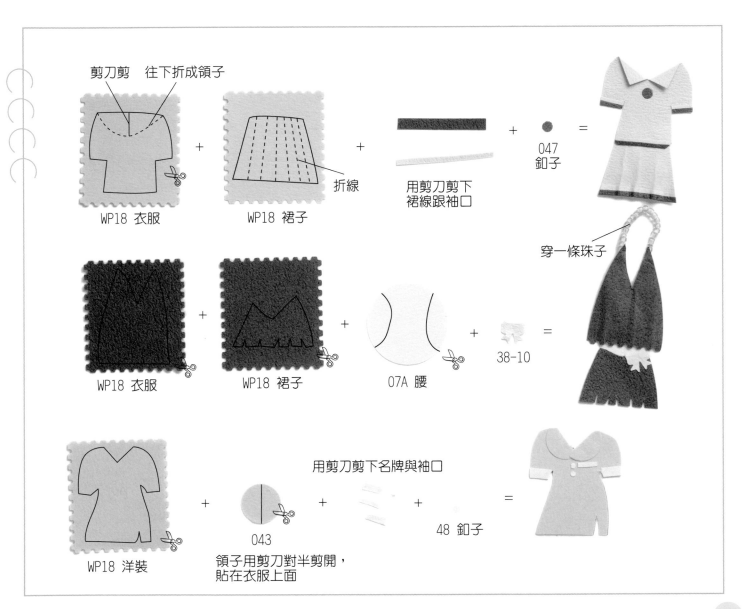

剪刀剪　往下折成領子

WP18 衣服
　+　
折線
WP18 裙子
　+　
用剪刀剪下
裙線跟袖口
　+　
047
釦子
　=　

穿一條珠子

WP18 衣服
　+　
WP18 裙子
　+　
07A 腰
　+　
38-10
　=　

WP18 洋裝
　+　
043
領子用剪刀對半剪開，
貼在衣服上面
　+　
用剪刀剪下名牌與袖口
　+　
48 釦子
　=

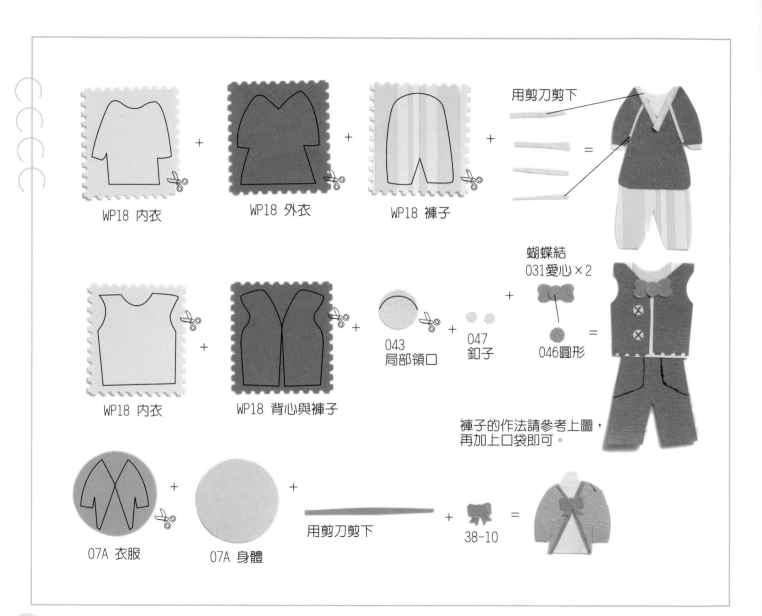

用剪刀剪下

WP18 內衣 ＋ WP18 外衣 ＋ WP18 褲子 ＋ ＝

WP18 內衣 ＋ WP18 背心與褲子 ＋ 043 局部領口 ＋ 047 釦子 ＋ 蝴蝶結 031愛心×2 046圓形 ＝

褲子的作法請參考上圖，再加上口袋即可。

07A 衣服 ＋ 07A 身體 ＋ 用剪刀剪下 ＋ 38-10 ＝

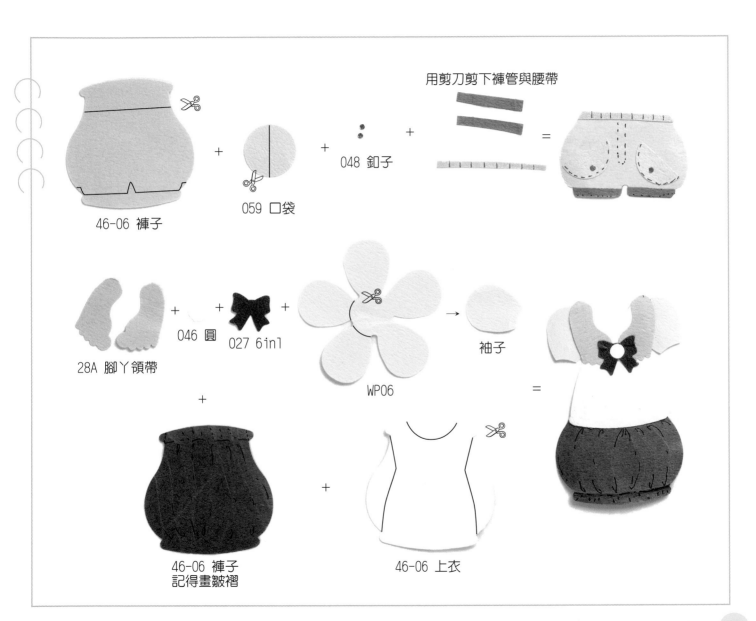

用剪刀剪下褲管與腰帶

46-06 褲子

059 口袋

048 釦子

28A 腳丫領帶

046 圓

027 6in1

WP06

袖子

46-06 褲子
記得畫皺褶

46-06 上衣

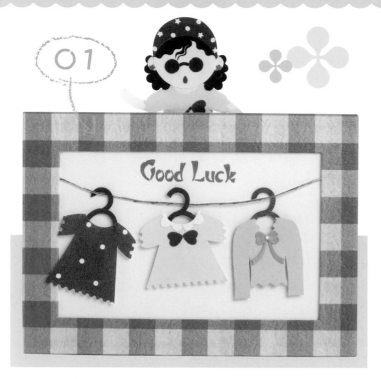

Good Luck

＊平面卡片
GOOD LUCK

作法＊ Recipe

1. 準備白紙、包裝紙14.1×10.1cm的厚紙板各一張。
2. 厚紙板四周預留1.5cm後，將中間挖空，再用包裝紙包起來。
3. 將步驟2切下來的厚紙板包上白紙後，如圖蓋上 "Good Luck" 的印章。
4. 把步驟2與步驟3貼在一起，分別貼上人偶、衣服即完成。

工具＊ Tools

★人偶部分：

花邊剪刀
07A 圓（臉＋瀏海＋髮圈）
06A 螺旋（手）
043 圓（脖子）
045 圓（耳朵＋墨鏡）
022 小花（頭髮）
38-61 迷你螺旋（墨鏡框）
49-38 花邊（嘴巴）
49-05花邊（耳環、髮圈裝飾）

★衣服部分：

WP18 郵票（衣服）
022 小花（領子）
059 圓（領口）
031 三心（蝴蝶結）
49-24 花邊（蝴蝶結的帶子）
35 螺旋（衣架）
024 聖誕樹（領口）

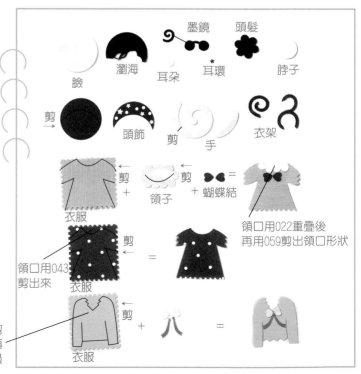

臉　剪→
瀏海　頭飾
耳朵
耳環　剪
墨鏡
頭髮
脖子
手
衣架

剪
衣服
剪
領子
＋蝴蝶結
領口用022重疊後
再用059剪出領口形狀

領口用043剪出來
剪
衣服
衣服

領口用聖誕樹剪開，衣服下襬再用花邊剪刀剪過
衣服
＋八＝

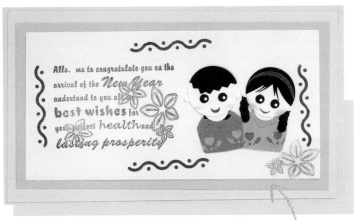

祝福卡

工具* Tools

花邊剪刀

07A 圓

（臉＋瀏海＋髮圈＋身體）

046 圓（黑眼珠＋辮子）

048 圓（白眼球）

059 圓（脖子）

020 花園花（領子＋嘴巴）

49-08 花邊（衣服花樣）

49-26 花邊（裝飾卡片四周）

綠色　19.2×10.9cm

粉紅色 17.8×10.4cm

藍色 17.1×8.9cm

白色16.1×8.1

作法* Recipe

1. 用花邊49-26在白色卡紙的四周打孔，再於鏤空處黏貼上紅色的紙張。

2. 在白色卡紙上蓋上印章並加以著色，再貼上人偶。

3. 最後依圖示將其他色的卡紙貼好，即完成卡片。

02

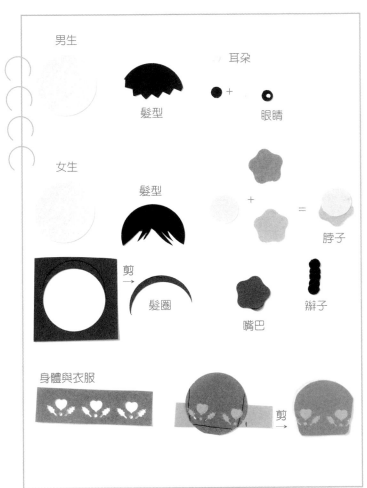

男生

髮型

耳朵

眼睛

女生

髮型

剪→

髮圈

嘴巴

脖子

辮子

身體與衣服

剪→

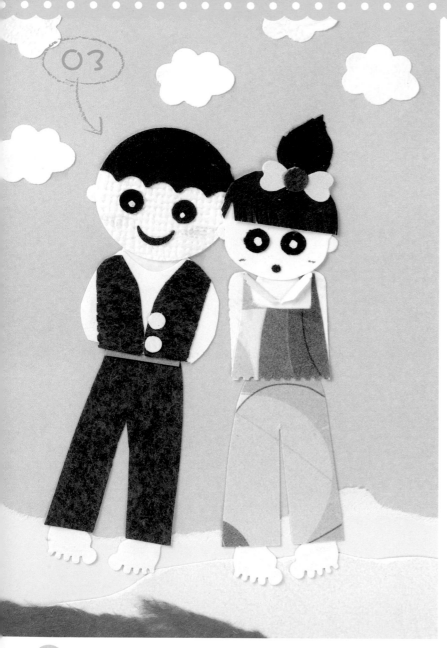

03

情人卡

工具* Tools

花邊剪刀、07A圓（臉＋瀏海＋男身體）

43-27 葉子（女頭髮）

043 圓（男嘴巴）

046 圓（黑眼珠）

048 圓（白眼珠＋女生嘴巴）

047 圓（男釦子、蝴蝶結、耳朵）

031 三心（蝴蝶結）

18A 郵票（女生身體）

060（腳丫子）

059 圓（脖子）

054 雲

How To Do.....

作法* Recipe

1. 準備15.4×9.5cm的卡紙一張。
2. 用手撕下深綠、淺綠、蘋果綠等紙張，再依序貼在卡片的下方。
3. 最後貼上人偶與白雲，即完成。

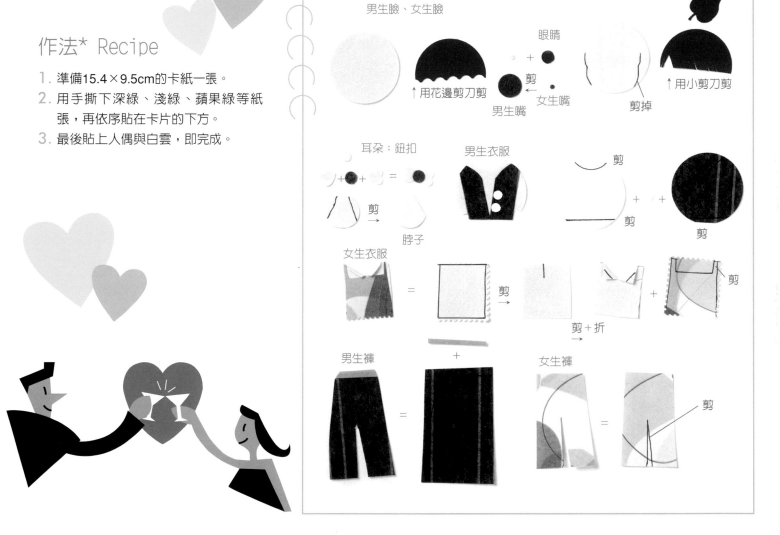

男生臉、女生臉

眼睛

↑用花邊剪刀剪　　剪

男生嘴　　女生嘴

剪掉　　↑用小剪刀剪

耳朵：鈕扣

男生衣服

剪

剪

剪　　＝　　剪
→

脖子　　　　　剪

女生衣服

＝　　　剪
→
剪+折
→　　剪

男生褲　　＋　　女生褲

＝　　　＝　　剪

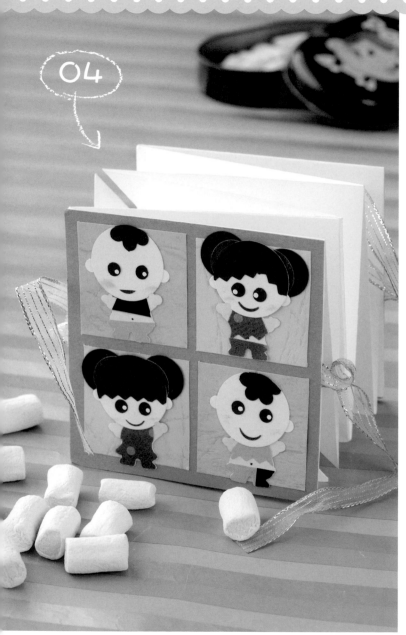

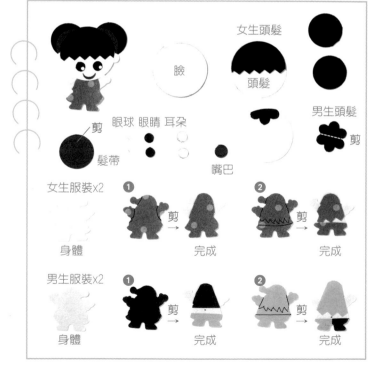

*平面卡片

中國娃娃小書

工具* Tools

花邊剪刀、07A圓（臉＋瀏海）、022 小花（男瀏海）

059 圓（女頭髮＋髮帶）

046 圓（黑眼珠＋耳朵＋嘴巴）、048 圓（白眼珠）

聖誕老公公（身體與衣服）、緞帶 長度適量

女生頭髮

頭髮

臉

男生頭髮

剪

剪
眼球 眼睛 耳朵

髮帶

嘴巴

女生服裝x2

①

②

身體

剪
→

完成

剪
→

完成

男生服裝x2

①

②

身體

剪
→

完成

剪
→

完成

作法* Recipe

1 準備18.4×18.4cm正方形影印紙2～3張、9.2×9.2cm厚紙板2張、9.2×9.2cm藍色卡紙2張。

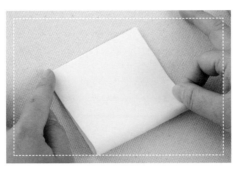

2 將18.4×18.4影印紙對折成四等分。

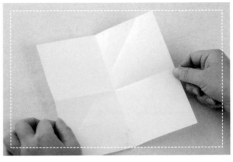

3 將步驟2的紙張攤開來。

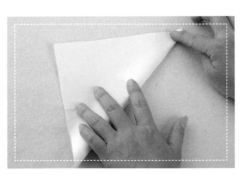

4 對折成三角形。

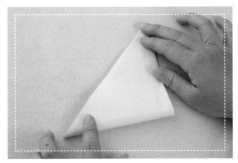

5 另一側也依相同方法,再折一次三角形。

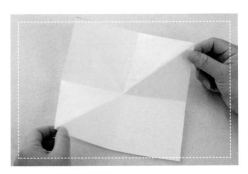

6 攤開後如圖。

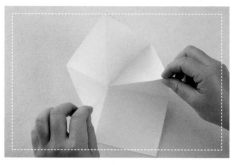

7 抓住步驟5的二對角，折成正方形，另一個正方形也依相同方法完成。

8 將完成的影印紙上膠。

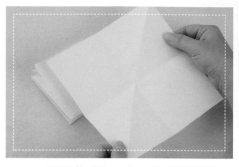

9 如圖黏貼在一起，也可以將其中一個正方形攤開後再進行黏貼的動作。

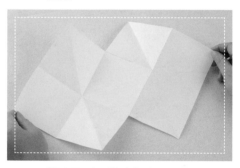

10 將步驟8與9黏貼起來。

11 將厚紙板與內頁加以黏貼。

12 在厚紙板的上方放上緞帶，並黏貼上藍色卡紙。

13 另一個正方形也依相同方法完成。

14 依個人喜愛，將娃娃分別貼在綠色、粉紅色的紙上，再貼在封面上即完成。

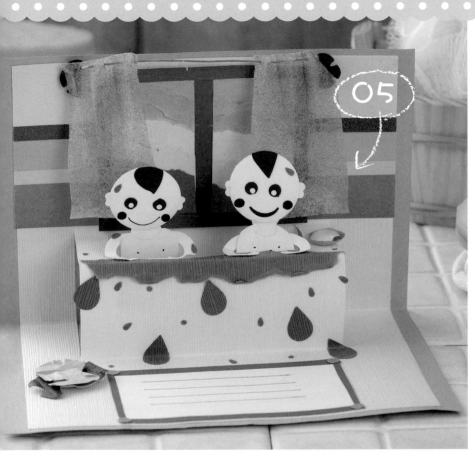

溫泉浴

工具＊ Tools

07A（臉＋身體＋洗衣籃）
18A（衣服）、06A（手）
043 圓（脖子、肥皂）、059（肥皂盒、嘴巴）
43-27 葉子（頭髮）、031 三心（耳朵）
046圓（黑眼珠）、047圓（腮紅）
49-38 花邊（小水滴）、037（水滴）

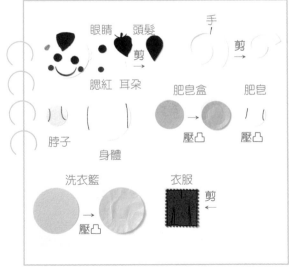

眼睛　頭髮　　手
　　　剪　　　剪
　　　→　　　→
腮紅　耳朵　　肥皂盒　　肥皂
脖子　　　　　壓凸　　　壓凸
　　身體
洗衣籃　　　　衣服
　→　　　　　剪
壓凸　　　　　←

作法＊ Recipe

1. 準備14.5×20.6cm、16.3×21.5cm的卡紙各一張。
2. 參考P8基本示範C，用14.5×20.6cm的卡紙裁剪出浴缸。
3. 將浴缸與16.3×21.5cm的卡紙貼在一起。
4. 小人偶製作完成後，利用雙面泡棉膠帶貼在浴缸裡。
5. 在浴缸邊緣貼上用手撕的紙和水滴，用來表示水滿出來。
6. 在浴缸的左下角貼上洗衣籃，並隨意黏貼水滴即完成。

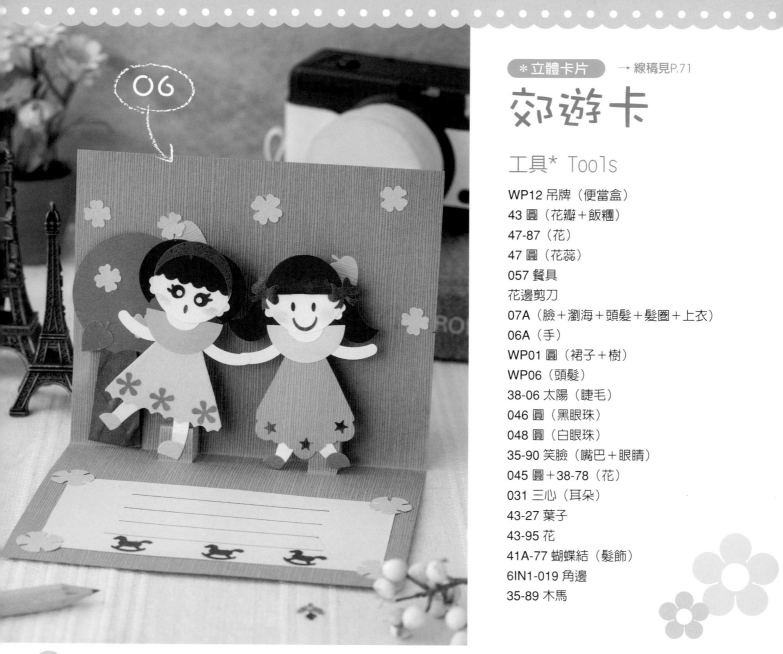

*立體卡片　→ 線稿見P.71

郊遊卡

工具* Tools

WP12 吊牌（便當盒）

43 圓（花瓣＋飯糰）

47-87（花）

47 圓（花蕊）

057 餐具

花邊剪刀

07A（臉＋瀏海＋頭髮＋髮圈＋上衣）

06A（手）

WP01 圓（裙子＋樹）

WP06（頭髮）

38-06 太陽（睫毛）

046 圓（黑眼珠）

048 圓（白眼珠）

35-90 笑臉（嘴巴＋眼睛）

045 圓＋38-78（花）

031 三心（耳朵）

43-27 葉子

43-95 花

41A-77 蝴蝶結（髮飾）

6IN1-019 角邊

35-89 木馬

作法* Recipe

1. 準備外卡11.6×21.2cm、內卡12.5×20cm、9.4×7.2cm、襯紙10.4×7.8cm各一張。
2. 參考P7基本示範B切割內卡後,再黏貼於外卡內。
3. 在外卡的封面上依序貼上10.4×7.8cm、9.4×7.2cm的卡紙。
4. 再依個人喜好,貼上餐墊、刀叉與食物,外卡的四周則貼上小圓和小花當作裝飾。
5. 最後將人偶、樹貼在內頁,即完成。

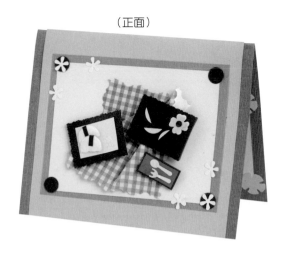

(正面)

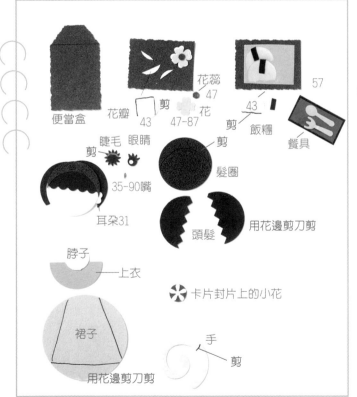

便當盒
花蕊
花瓣 剪 47
43 花
47-87
剪 飯糰 57
43 剪
餐具
睫毛 眼睛 剪
剪 剪
35-90嘴
耳朵31 髮圈
頭髮
用花邊剪刀剪
脖子
上衣
卡片封片上的小花
裙子
手
剪
用花邊剪刀剪

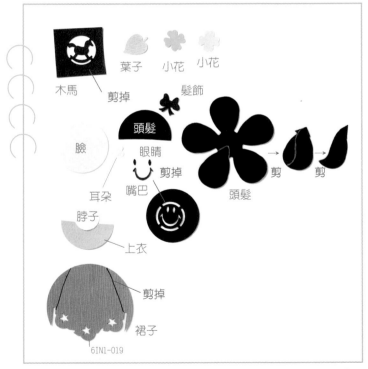

木馬 葉子 小花 小花
剪掉 髮飾
臉 頭髮
眼睛
剪掉 頭髮
耳朵 剪 剪
嘴巴
脖子
上衣
剪掉
裙子
6IN1-019

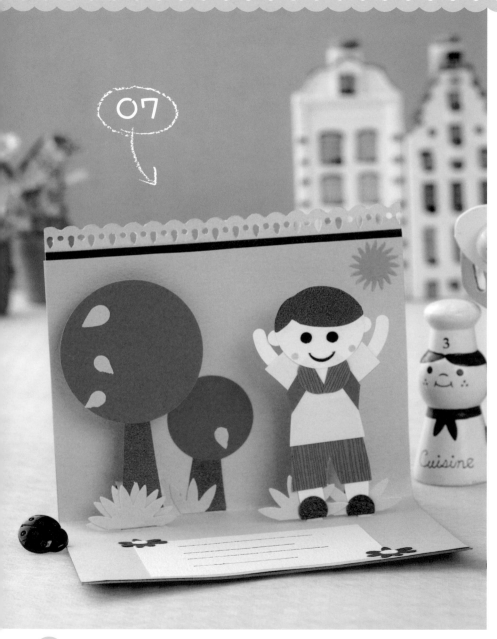

＊立體卡片　→ 線稿見P.71

元氣卡

工具＊ Tools

46-06 花瓶（上衣＋褲子）

WP01 圓

07A 圓（樹＋臉＋瀏海）

043 圓（脖子＋領子＋嘴巴）

044 圓（鞋子）

43-78 水滴（小花）

20A 焦點（草）

046 圓（花蕊）

047 圓（黑眼珠）

048 圓（腮紅）

43-60 花

49-38 花邊

How To Do......

作法* Recipe

1. 準備桃紅色紙17×11.4cm、粉紅色紙11.4×16.2cm各一張。
2. 參考P7基本示範A切割粉紅色紙後,再與桃紅色紙貼在一起。
3. 最後貼上人偶與大樹,即完成。

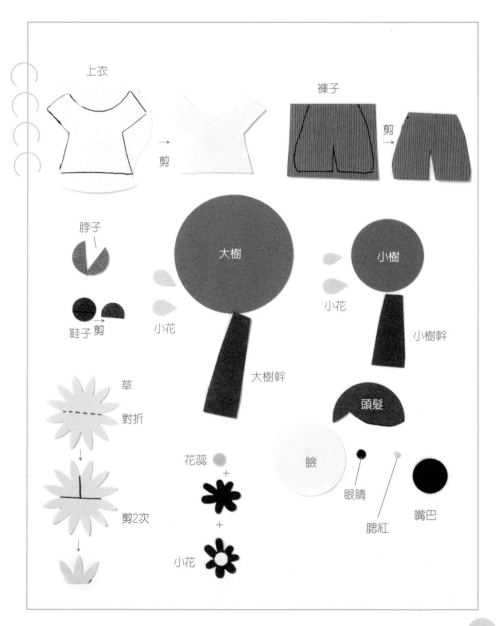

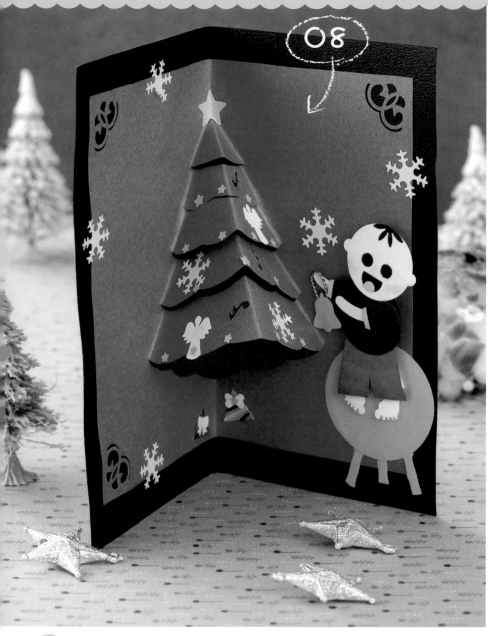

＊立體卡片 → 線稿見P.73

聖誕節

工具＊ Tools

07A（臉＋身體）

06A 螺旋（手）

09A（袖子＋領巾）

046 圓（眼睛＋耳朵＋舌頭）

043 圓（嘴巴）

WP01 大圓（椅子）

47-56 竹子（椅腳）

042 三角形（禮物）

38-10 蝴蝶結

C05 角邊

060 腳丫子

6IN1-027 星星

38-59 音符

6IN1-017 雪花

6IN1-068 5角星

6IN1-031 大天使

6IN1-021 鈴鐺

作法* Recipe

1. 準備紅色卡紙16.8×19cm、深綠色卡紙16.4×14cm各一張。
2. 參考P10基本示範F切割深綠色卡紙成聖誕樹，再於角落打上角邊。
3. 完成小男孩人偶的製作。
4. 將綠色卡紙貼於紅色卡紙內，再貼上組合好的椅子和小男孩。
5. 最後依個人喜好，在聖誕樹上貼上裝飾品，即完成。

How To Do.....

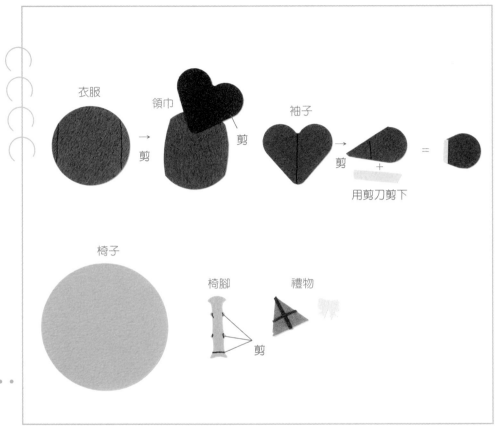

衣服

領巾

→
剪

剪

袖子

剪

+

用剪刀剪下

=

椅子

椅腳

禮物

剪

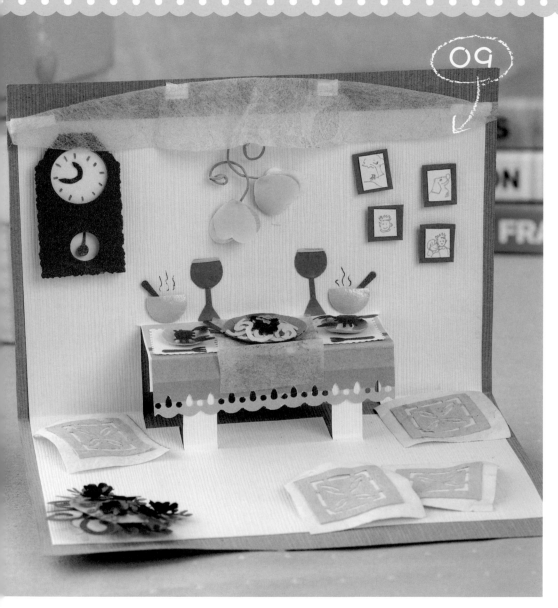

＊立體卡片 → 線稿見P.73

情人大餐

工具＊ Tools

WP12 吊牌（時鐘）

057 餐具

059、044 圓（時鐘）

037 水滴（高腳杯）

028 愛心（吊燈）

07A圓＋35-78（蔓藤）

　＋035螺旋＋48-87 花（花盆）

47-64（坐墊）

07A 圓＋38-61螺旋＋C04（麵）

043 圓＋057餐具（湯碗）

059 圓＋004螃蟹＋057餐具（螃蟹大餐）

057 餐具（剪刀）

07A 圓（臉＋瀏海）

WP07 大愛心

031（耳朵）

49-38（耳環）

046、048（眼睛＋眼珠＋嘴巴＋花蕊）

38-75（小花）

38-06 太陽（睫毛）

49-38 花邊（桌巾）

作法* Recipe

1. 準備外卡14.9×21.2cm、內卡14.1× 19cm各一張。
2. 參考P9基本示範E，切割內卡成一張 桌子，再與外卡黏在一起。
3. 在外卡上貼上人偶、愛心、小花，以 及框框。
4. 在桌上貼上桌巾、餐巾與食物。
5. 在牆上貼上畫、時鐘與電燈。
6. 最後在左下角放上一盆花，並隨意放 上坐墊，即完成。

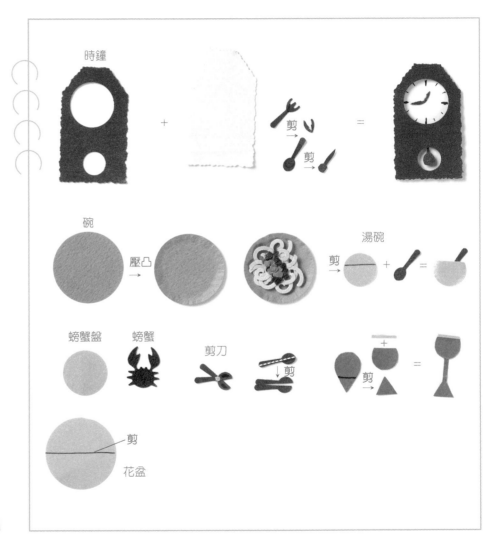

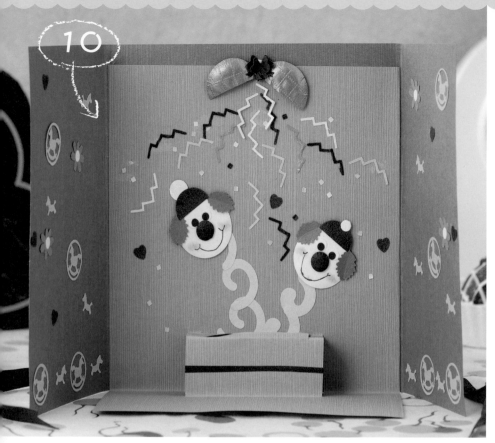

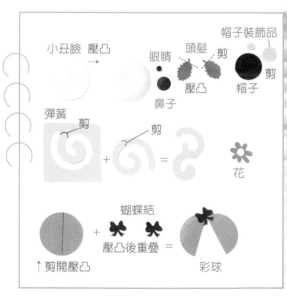

*立體卡片 → 線稿見P.72

驚喜盒卡

作法* Recipe

1. 準備外卡29.1×15cm、內卡13.8× 20.9cm各一張。
2. 參考P8基本示範C切割內卡備用。
3. 完成小丑人偶的製作。
4. 從盒子內貼上彈簧,再將小丑貼在彈簧頂端上。
5. 依個人喜好,貼上彩球、彩帶、木馬、小花與愛心
6. 最後綁上緞帶,即完成。

工具* Tools

07A 圓(臉+彩球)

06A 螺旋(彈簧)

044 圓(鼻子)

046 圓(白眼球+花蕊)

047 圓(黑眼球)

6IN1-035 葉子(頭髮)

059 圓(帽子)

044 圓(帽子裝飾品)

43-60 花

41A-77(蝴蝶結)

C04 彩帶

41-49 馬、31三心

35-89 木馬(兩側裝飾)

小丑臉 壓凸 →　　眼睛　頭髮 剪　　帽子裝飾品

鼻子　　壓凸 帽子 剪

彈簧 剪　　剪　+　=　花

蝴蝶結

壓凸後重疊 =　彩球

↑剪開壓凸

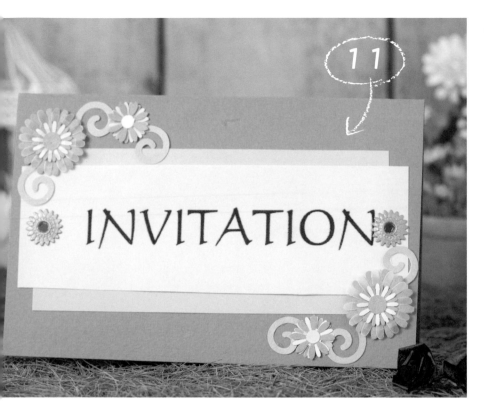

11

邀請卡

工具* Tools

46-28 花（大雛菊）

43-29（小雛菊）

035 螺旋（藤蔓）

044圓、045圓（花蕊）

作法* Recipe

1. 準備橘色卡紙14.3×19.2cm、綠色卡紙
 12.5×5.9cm、字條14×4cm各一張。
2. 將橘色卡紙對折後貼上綠色卡紙和字條。
3. 在字條二側打上銅扣。
4. 最後貼上螺旋與雛菊，即完成。

花的組合樣式* Recipe

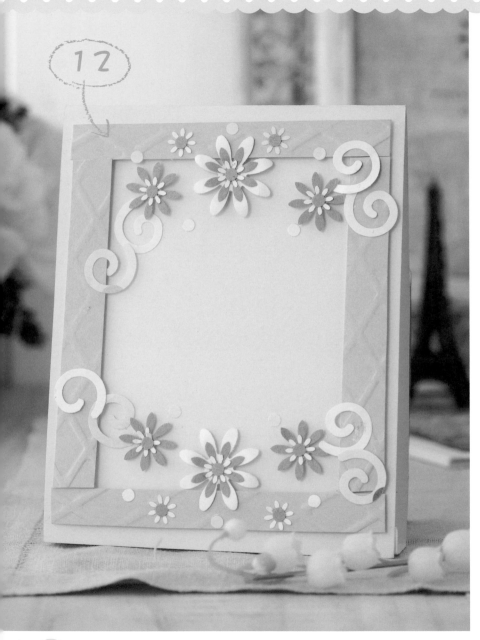

＊平面卡片

MENU

工具＊ Tools

捲紙器

47-24 中型雛菊

43-29 小型雛菊

38-72 迷你雛菊

047 圓（花蕊）

035 螺旋

12cm		12cm	0.9cm
9.6cm			2cm

作法* Recipe

1 將黃色卡紙26.9×9.6cm依圖示用壓凸筆畫出折線，淺藍色紙條1.5×9cm4張則用捲紙器壓過。

2 在藍色紙條背面貼上雙面泡棉膠帶，再浮貼在黃色卡紙的四周。

3 依個人喜好，用花朵加以裝飾。

花的組合樣式* Recipe

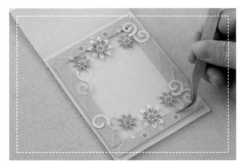

4 最後貼上螺旋和小圓，即完成。

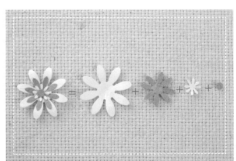

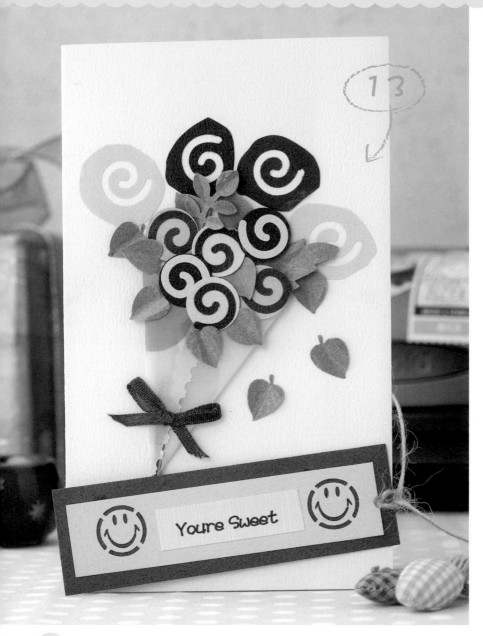

13

情人卡

工具＊ Tools

35 螺旋

59 圓

47-55 中型葉子

35-90 笑臉

43-27 小型葉子

作法＊ Recipe

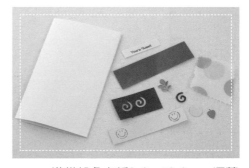

1 準備粉色卡紙9.9×16.3cm、深藍卡紙10.1×3.1cm、粉紅卡紙9.3×2.7cm、印有YOUR SWEET字條4.3×1.3cm、水晶紙各一張。

作法* Recipe

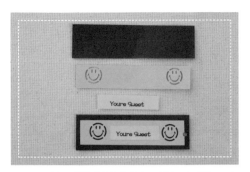

2 如圖將深藍卡紙、粉紅卡紙、字條加以組合成小卡。

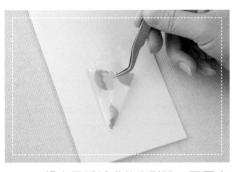

3 將水晶紙折成花束形狀,再固定在卡紙上。

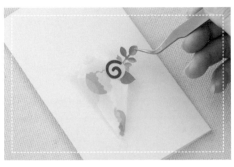

4 將打下來的螺旋貼在圓形紙上,當作花朵,並貼上葉子。

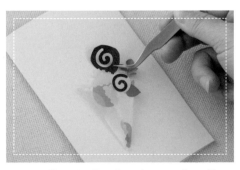

5 將螺旋剩下的圖框,用剪刀剪下來,貼在卡紙上。

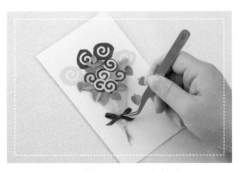

6 重複步驟4~5直到花束形成,再將蝴蝶結固定在花束的下方。

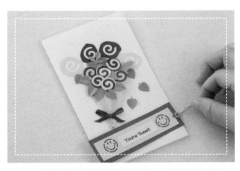

7 將小卡與粉色卡紙一起打洞後,穿入綠色麻繩,即完成。

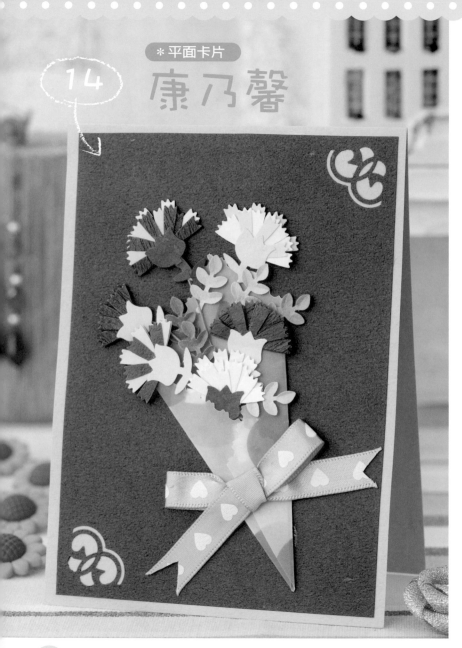

＊平面卡片

康乃馨

(14)

工具＊ Tools

47-53（波斯菊）

6 IN1-071（鬱金香）

43-102（小打葉子）

C05 角邊

作法＊ Recipe

1. 準備淺紫色卡紙13.5×9.5cm、紫紅色卡紙13×9.2cm各一張。

2. 在紫紅色卡紙的左下角與右上角打孔，並與淺紫色卡紙黏貼一起。

3. 用水晶紙折成一個花束後下擺綁上緞帶，再貼在紫紅色卡紙上。

4. 把製作好的康乃馨和葉子貼在花束上，即完成。

 剪 → 重疊後加上鬱金香

 剪 → 對折 →

 用美工刀畫葉脈 → 沿著葉脈壓凸 →

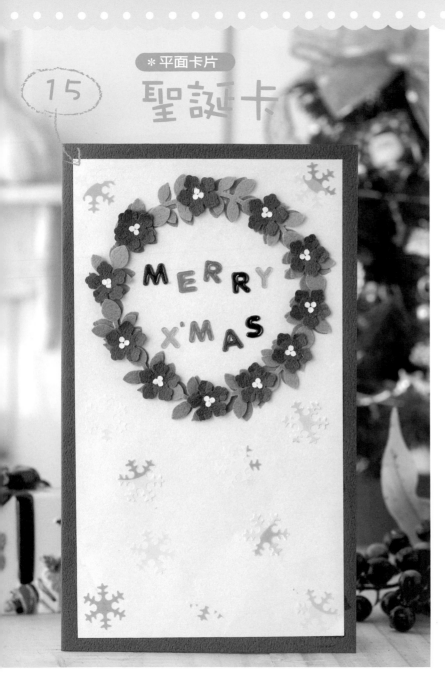

* 平面卡片

聖誕卡

工具* Tools

47-55 中型葉子
053 蓮花（聖誕紅花）
49-38 花邊（花蕊）
6IN1-017 雪花

作法* Recipe

1. 準備紅色卡紙18.2×10.3cm、白色卡紙17×9.7cm各一張。
2. 將白色卡紙貼在紅色卡紙上，再用雙面膠帶在白色卡紙上貼出一個圓圈來。
3. 將葉子貼在圓圈上，貼好一圈後用雙面泡棉膠帶再貼一層葉子，以增加立體感。
4. 貼上紅花，完成花圈。
5. 依個人喜好，在花圈中貼上果凍貼紙。
6. 最後用水晶紙打出雪花來，並隨意貼在卡片，即完成。

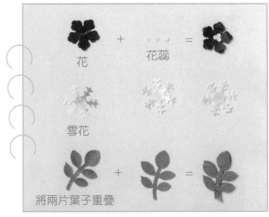

花　　＋　　花蕊　　＝

雪花

將兩片葉子重疊　　＋　　＝

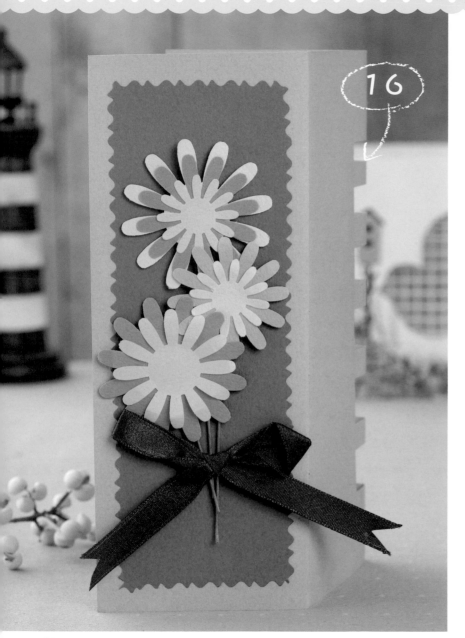

＊立體卡片　→ 線稿見P.74

向日葵的成長

工具＊ Tools

46-26、46-27、46-28（大花）

43-78（蔓藤）

43-102、47-55（葉子）

43-13（鬱金香）

6in1-050（花盆）

作法＊ Recipe

1. 準備A卡紙17.2×20cm一張，並將卡紙折成3等分。
2. 參考P11基本示範H切割卡紙。
3. 將B卡紙15.4×5.5cm一張，用花邊剪刀剪出鋸齒狀後與A貼在一起。
4. 在B上面貼上花朵與綠鐵絲，再綁上緞帶，完成封面。
5. 依序在A卡內貼上花盆與花（由發芽到開花）。
6. 再依個人喜愛，貼上太陽、花朵，即完成。

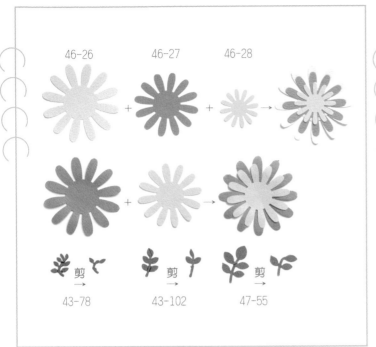

46-26 46-27 46-28

剪 → 43-78 剪 → 43-102 剪 → 47-55

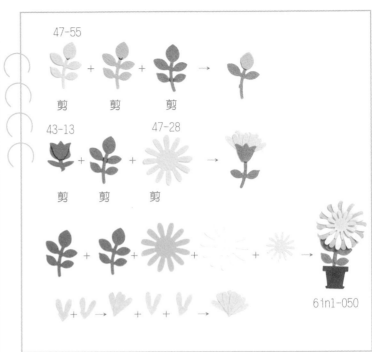

47-55

剪 剪 剪

43-13 47-28

剪 剪 剪

6 in 1-050

How To Do.....

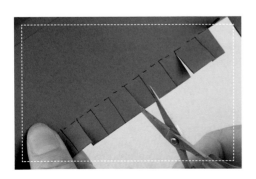

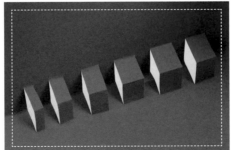

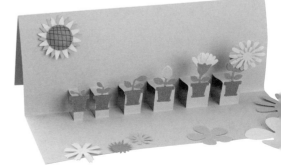

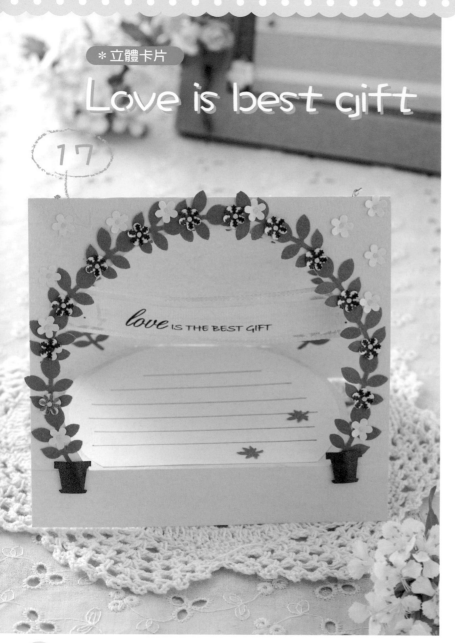

*立體卡片

Love is best gift

17

工具* Tools

47-55 中型葉子	6IN1-050 花盆
38 圓	38-73 迷你雪花
38-75 花	38-112 楓葉
35-29 小型雛菊	47-38 花邊（花蕊）

作法* Recipe

1. 準備卡紙12.5×22.8cm一張，並參考P10基本示範G加以切割。

2. A部分沿著框框貼上葉子與小花，B部分則貼上信紙。

3. 最後用鐵絲綁上字條，即完成。

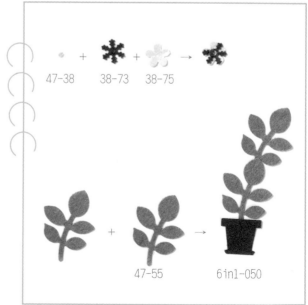

47-38 + 38-73 + 38-75 →

47-55 + → 6in1-050

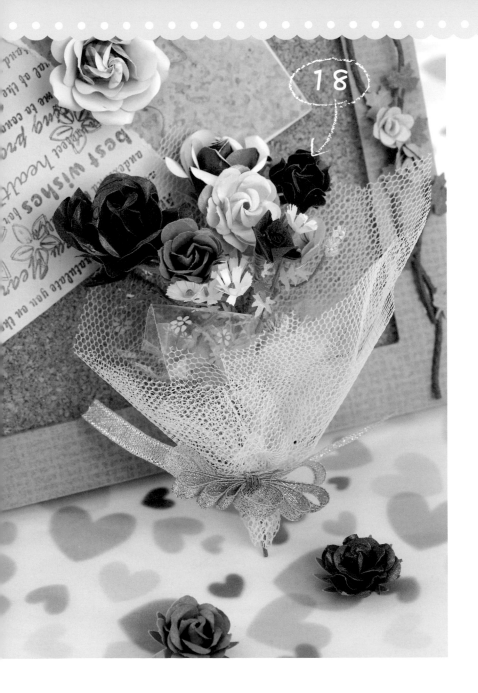

玫瑰花束

工具* Tools

WP06雪梅、壓凸筆

作法* Recipe

1　用WP06打下3朵紅花、1朵綠花，
　　並在花朵的中心做壓凸的動作。

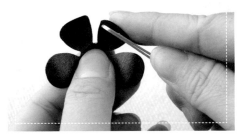

2　將其中2朵紅花直塑。

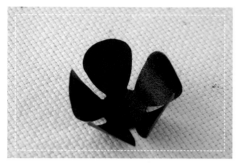

3 完成直塑。

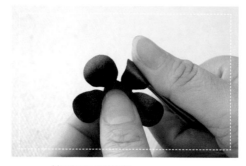

4 第3紅朵則橫塑。

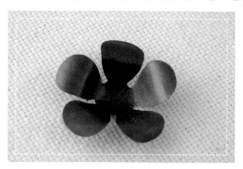

5 完成橫塑。

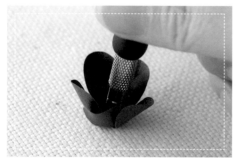

6 將壓凸筆放在直塑的花朵中間。

7 用花瓣將筆包起來成圓錐形，花瓣須順著同一個方向。

8 將花瓣上膠，記得膠不可太多，當做花心。

9 第2紅朵花也依相同方法上膠，但要預留空間。

10 將花心底部上膠，並放入第2朵花中。

11 在第3朵紅花的底部上膠。

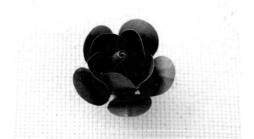

12 與步驟10黏在一起。

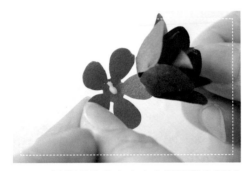

13 取綠色的花在中央上膠後與步驟12的花黏一起。

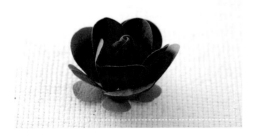

14 玫瑰花完成並塑形。

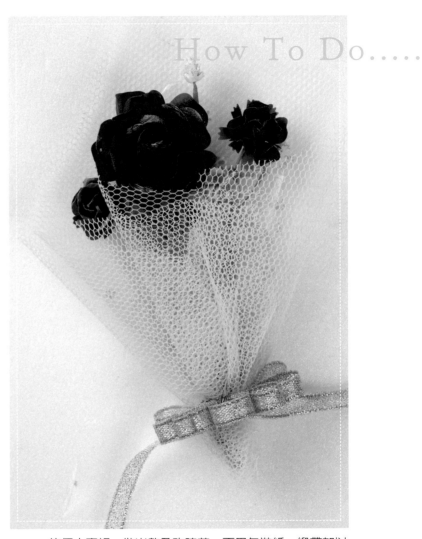

15 依個人喜好,做出數朵玫瑰花,再用包裝紙、緞帶加以裝飾,即完成玫瑰花束。

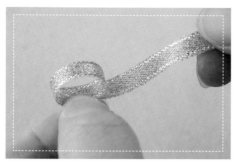

1 用食指將緞帶繞一小圈。

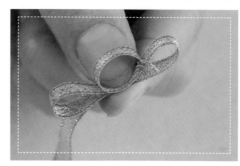

2 在右邊抓出一個半圓形。

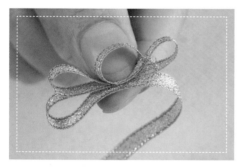

3 在左邊抓出一個半圓形。

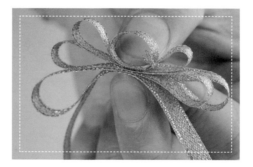

4 重複步驟2~3共2次。

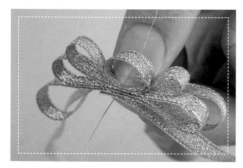

5 將剩餘的緞帶尾端放在步驟4的下方，再利用金色鐵絲固定。

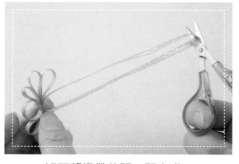

6 如圖將緞帶剪開，即完成。

緞帶的折法*

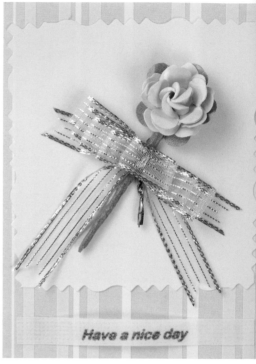

7 最後再依個人喜好，裝飾於花束或卡片上即可。

雛菊盆栽

工具＊ Tools

43-93 小雛菊
47-53 中雛菊
46-12 大葉子

作法＊ Recipe

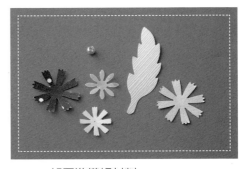

1 如圖準備好材料。

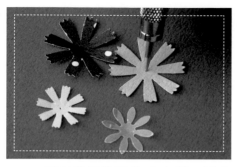

2 用針筆在花朵的中央刺一個小孔。

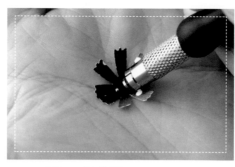

3 將每一朵花壓凸。

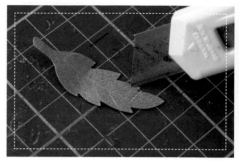

4 用美工刀在葉子上畫出葉脈。

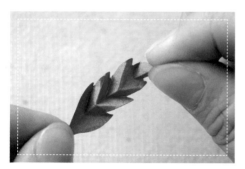

5 如圖將葉子加以塑形。

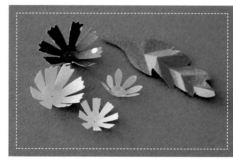

6 完成壓凸與塑形。

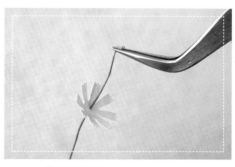

7 將綠色鐵絲穿過綠色花朵。

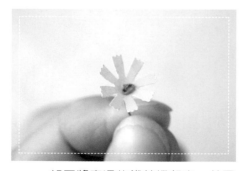

8 如圖將穿過的鐵絲捲起來,並固定在花朵中央。

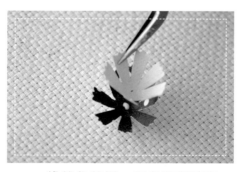

9 將黃色花瓣、紅色花瓣貼在一起。

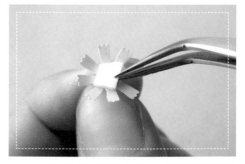

10 在綠色花瓣上貼上雙面泡棉膠帶。

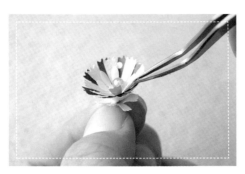

11 將步驟9的花瓣貼在綠色花瓣上。

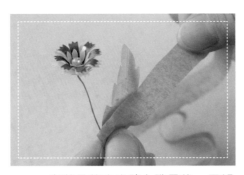

12 在花朵的中央貼上珠子後，用綠色膠帶將葉子與花組合起來。

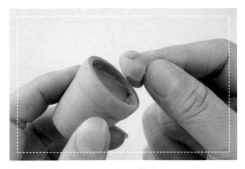

13 在小花盆中放入黏土。

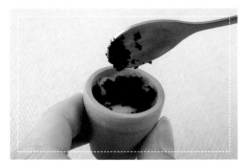

14 倒入咖啡渣，並加以黏貼，用來製作泥土的感覺。

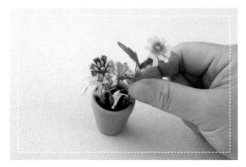

15 將製作好的花插入花盆中。

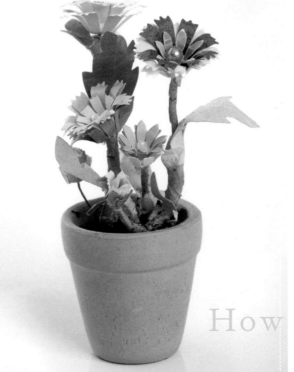

16 雛菊花盆完成。

How To Do......

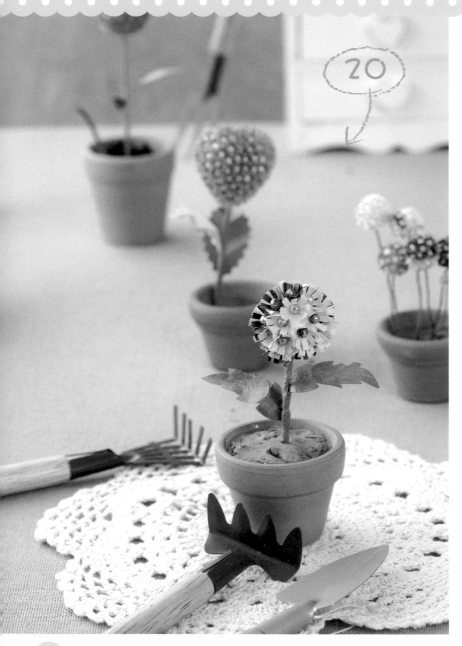

＊立體應用

繡球花

工具＊ Tools

43-29 小天人菊
保麗龍球
鐵絲
鑷子
綠色膠帶
壓凸筆
美工刀
黑色簽字筆

作法＊ Recipe

1 在小天人菊的中央進行壓凸的動作。

2 在保麗龍球上上膠。

3 在花朵中央貼上珠子。

4 用鑷子將花朵貼在保麗龍球上，記得要沿著同一個方向黏貼，直到保麗龍球貼滿為止。

葉子的作法*

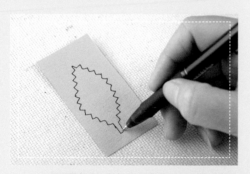

1 用黑色簽字筆在綠色紙上畫出葉子的形狀。

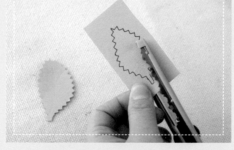

2 用花邊剪刀剪下葉子。

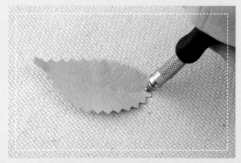

3 取壓凸筆畫出葉脈，再用美工刀輕輕畫過壓凸過的線條上。

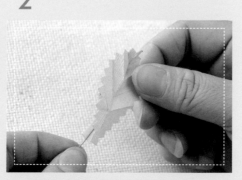

4 將葉子與綠色鐵絲貼在一起。

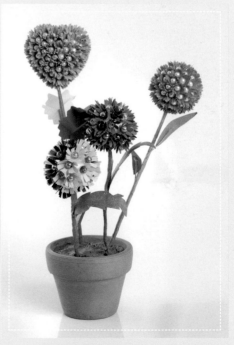

5 將製作好的繡球花穿入綠色鐵絲中，再利用綠色膠帶繞一起，即完成。

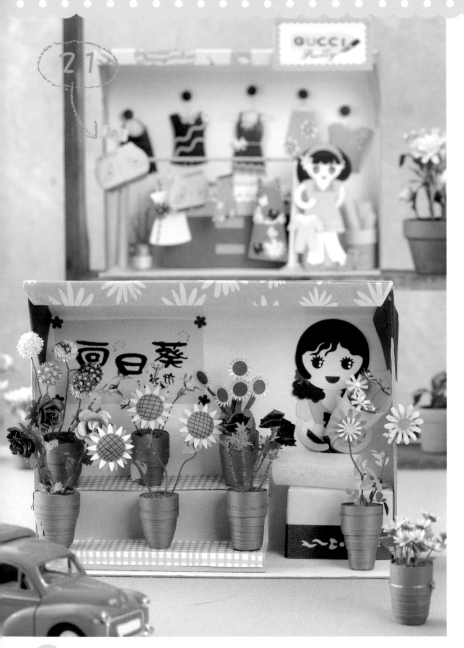

21

＊立體應用　　→ 線稿見P.74

娃娃屋

工具＊ Tools

美工刀
長方形厚紙板 30×14cm1張、14.5×3cm2張
三角形厚紙板4.5×6.3×8.7cm2張
（參考P76頁三角圖形）
包裝紙 30×14cm2張

娃娃屋作法＊ Recipe

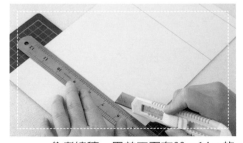

1 參考線稿，用美工刀在30×14㎝的
厚紙板上畫出3條線，做出屋簷、
屋頂、屋高及地板，當作主體。

2 使用包裝紙將主體內外都包起來。

3 另外兩張14.5×3cm的厚紙板也依相同方法包起來,當作牆壁。

4 如圖折出步驟1的線條。

5 將牆壁上膠。

6 將牆壁與主體黏在一起。

How To Do...

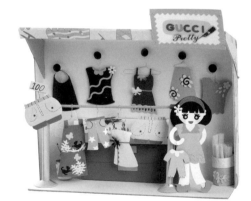

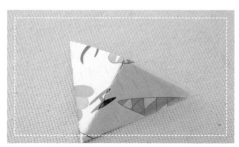

7 將三角形厚紙板對折,中間剪開並包上包裝紙,當作屋簷支架。

8 如圖分別將屋簷支架貼在屋子兩側的上方,即完成娃娃屋外觀。

花架作法* Recipe

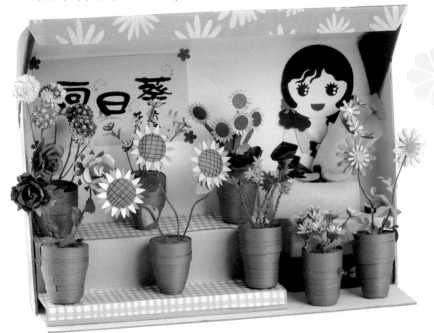

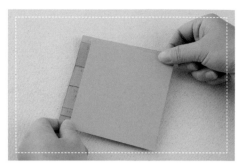

2 將包裝紙與厚紙板黏貼在一起。

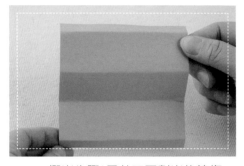

3 摺出步驟1用美工刀劃出的線條，當作階梯狀的花架。

How To Do...

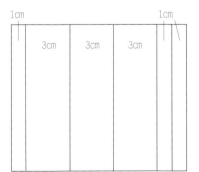

1cm　　　　　　　　　　1cm
　　3cm　　3cm　　3cm

1 準備厚紙板與包裝紙12×12cm各一張，並用美工刀依序畫出5條線條（請參考圖示）。

4 將花架與娃娃屋黏貼在一起，即完成。

花盆作法* Recipe

1 準備紙條30×2㎝共8張。

2 如圖將8張紙條連接成一直條。

3 在一開始的部分黏上白膠。

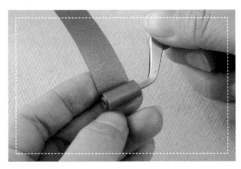

4 如圖捲起來。

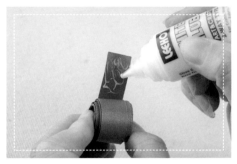

5 在結束的部分預留1.5㎝上膠。

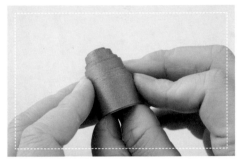

6 用拇指與食指把花盆往中間壓。

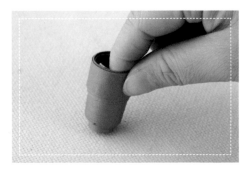

7 將花盆的底部往桌子上敲一敲，
讓花盆會站立。

8 再放入黏土。

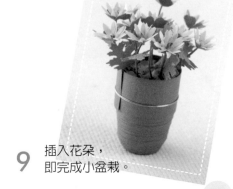

9 插入花朵，
即完成小盆栽。

衣櫃作法* Recipe

註：重複1～5步驟即為花坊櫃檯，尺寸為5×7cm。

1 準備厚紙板與包裝紙10×10cm各一張，並黏在一起。

2 每間隔2cm，使用壓凸筆在厚紙板上劃出1條線來，共做4條。

3 如圖將厚紙板的上、下兩側往內折。

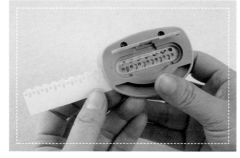

4 用花編打孔器打出一長條連續的花邊。

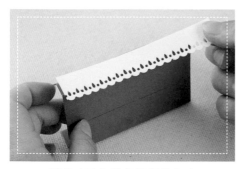

5 將花邊貼在藍色櫃子的上方。

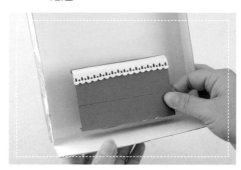

6 步驟5的櫃子與娃娃屋貼在一起即完成衣櫃。

衣架作法* Recipe

1 如圖將細鐵絲折成三等分。

2 將左邊的鐵絲纏繞在右邊上。

3 將右邊的鐵絲折成問號的形狀。

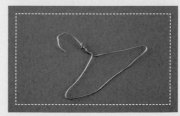

4 完成衣架。

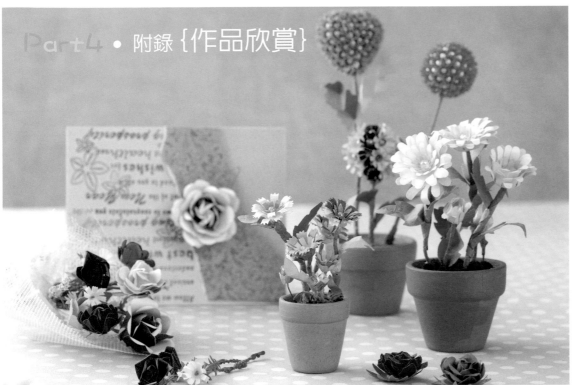

Part4 ● 附錄 {作品欣賞}

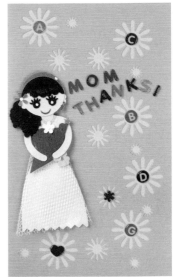

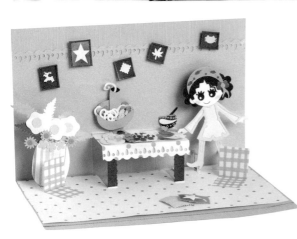

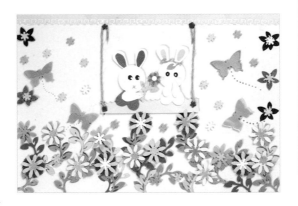

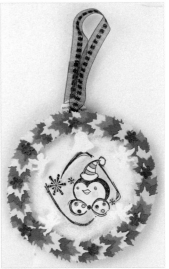

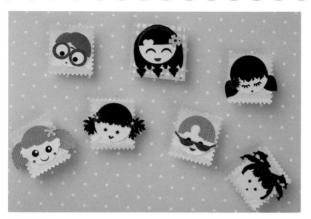

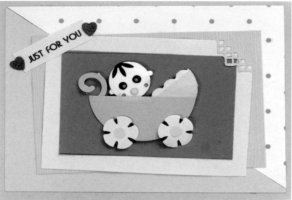

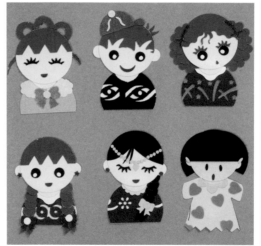

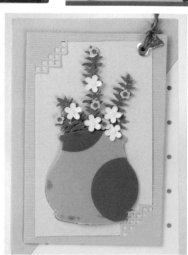

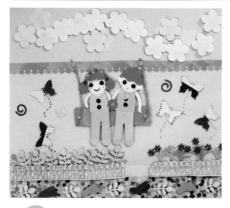

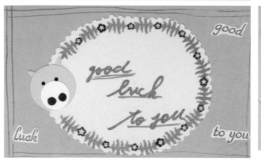

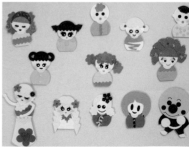

Part4 ● 附錄【線稿圖】

★實線為切割線，虛線為折線。

◎ 元氣卡 11.4X16.2cm（圖稿縮小75%）

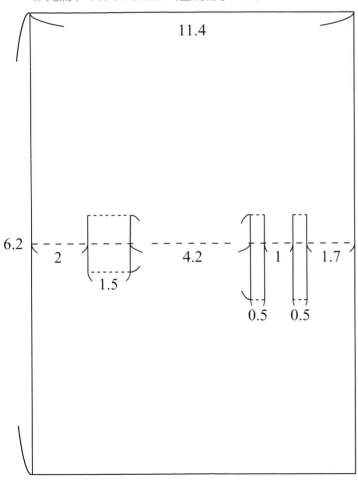

◎ 郊遊卡 12.5X20cm（圖稿縮小75%）

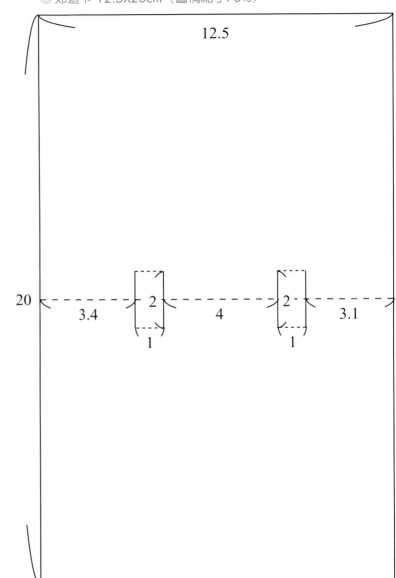

◎ 浴缸 14.5X20.6cm（圖稿縮小65%）　　　◎ 驚喜盒卡 13.8X20.9cm（圖稿縮小65%）

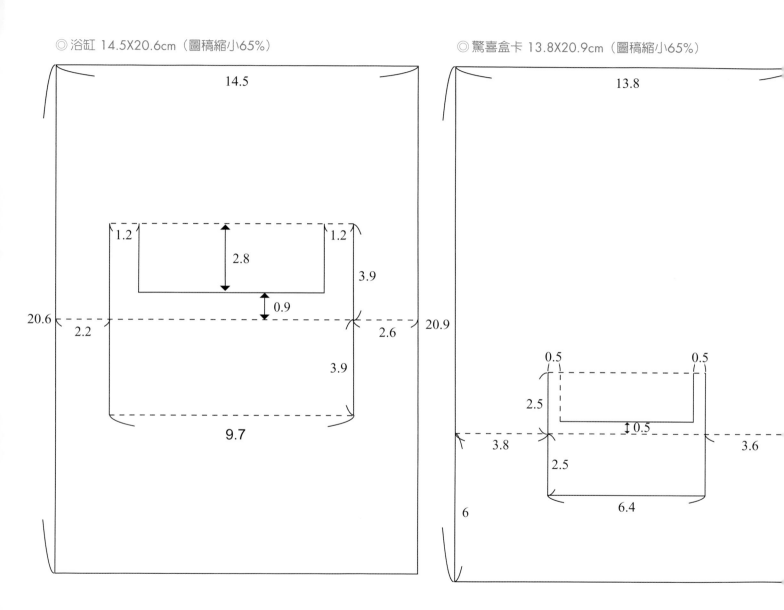

14.5

1.2　　　　2.8　　　1.2

3.9

0.9

20.6

2.2　　　　　　　　2.6

3.9

9.7

13.8

0.5　　　　　　0.5

2.5

0.5

20.9

2.5

3.8　　　　　　3.6

6.4

6

◎ 桌子 14.1X19cm（圖稿縮小70%）

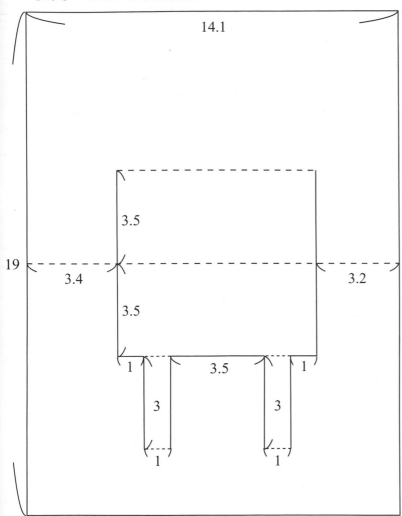

14.1

3.5

19

3.4 3.2

3.5

1 3.5 1

3 3

1 1

◎ 聖誕樹 16.4X14cm（圖稿縮小50%）

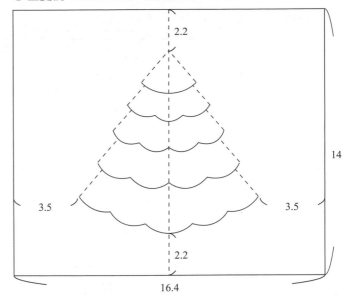

2.2

14

3.5 3.5

2.2

16.4

◎ 立體花屋 12.5X11.4cm（圖稿縮小60%）

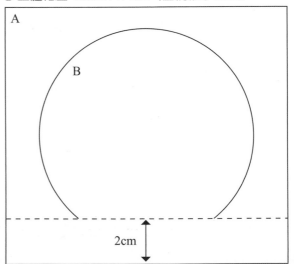

A

B

2cm

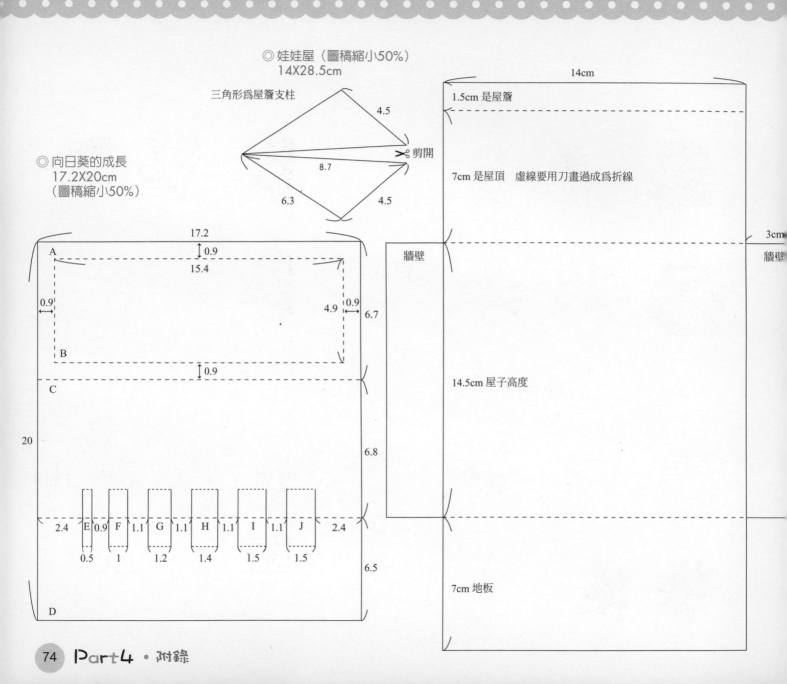

◎ 娃娃屋（圖稿縮小50%）
14X28.5cm

三角形為屋簷支柱

4.5

8.7

6.3 4.5

✂ 剪開

◎ 向日葵的成長
17.2X20cm
（圖稿縮小50%）

17.2

A ↕ 0.9

15.4

0.9 4.9 0.9 6.7

B

↕ 0.9

C

20 6.8

2.4 E 0.9 F 1.1 G 1.1 H 1.1 I 1.1 J 2.4

0.5 1 1.2 1.4 1.5 1.5

6.5

D

14cm

1.5cm 是屋簷

7cm 是屋頂 虛線要用刀畫過成為折線

3cm

牆壁 牆壁

14.5cm 屋子高度

7cm 地板

Part4 • 附錄【打孔器編號目錄】

◎ 大打 40～50mm

| 46-06 | 46-12 | 46-20 |

| 46-25 | 46-26 | 46-27 | 46-28 |

◎ WP

WP01　WP06　WP18

WP23

◎ 中打 28～30mm

| 07A | 09A | 01A | 15A |

| 20A | 18A |

◎ 小打 20mm

| 47-24 | 47-53 | 47-55 | 47-61 |

| 47-62 | 47-63 | 47-64 |

◎ 小打 20mm

059　047　044　043　046　047　048

031　037　022　035　054　056

053　060　057　020　017

◎ 小打 20mm

43-14　43-20　43-21　43-60　43-71

43-78　43-93　43-95　43-97　43-96

43-101　43-102　43-103　43-104　43-80

43-27　43-29　43-78　43-89　43-90

◎ 迷你 10mm

2　3　4　6　7　10　12　13　19　22

23　24　26　27　32　35　36　59　61　68

71　72　73　74　75　76　77　78　93　112

117　119　121　128　16